閱讀人生

文學與電影的對話 II

作者◎許建崑

繪圖◎黃郁軒

看電影・燃燒熱情人生

　　學生時代，我是個標準電影迷，平均每週至少看一部，到了寒、暑假，最大的樂趣就是「泡」在黑摸摸的電影院裡，卡通、偵探、動物、武俠、古裝黃梅調、胡鬧喜劇、傷心悲劇……統統來者不拒。從電影中，我看到了一個栩栩如生的新世界。

　　中學時期，我成了一個「哈星女」，偷偷背著父母、老師，寫信給有名的電影公司，譬如台灣的「臺製」、「中影」和「國聯」；香港的「電懋」和「邵氏」，告訴你喔，我A到許多千金不換的大明星簽名照，譬如來自香港，紅透半邊天的凌波、樂蒂、林黛、尤敏、葉楓、葛蘭、趙雷、張沖、蕭芳芳、鄭佩佩，來自台灣的張美瑤、柯俊雄、江青、林鳳嬌……如果你自認影迷，考考你，認識幾人？

　　成人以後，還是個電影迷，不過興趣更廣泛，尤其偏好「藝術電影」，原來，我已經逐漸蛻變成一個標準的「文藝青年」了！舉凡文學、音樂、繪畫、戲劇、舞蹈、雕塑，對我的生活興趣及思想品味都產生了影響，更何況，電影的元素是融合了上述七大類別的「綜合藝術」呢！

　　這一時期，也許來自對文學的喜好，特別鍾情於改編自

經典文學的電影，闢如根據瑪格麗特·米契爾同名暢銷小說《飄》改編，由權威製作人大衛·塞茲尼克所主導的《亂世佳人》；根據日本小說家芥川龍之介短篇小說改編，由黑澤明導演的《羅生門》；以及改編自英國小說家福斯特的小說《窗外有藍天》；和無數經典名著諸如：《雙城記》、《茶花女》、《咆哮山莊》、《鐘樓怪人》、《悲慘世界》及中國歷代經典《西遊記》、《紅樓夢》、《西廂記》等改編的影片，都給我帶來無比心靈的撼動：有些，重構了文學想像世界模糊的那部分；更有些，破壞了原先羅織的虛幻美感；還有一大部分好似一本好書的導讀，重新詮釋了作品的意義和價值，使我有了更深的體會與感動。

　　說到這裡，就不得不驚嘆和羨慕本書作者所看電影及書籍的廣博和精深了！

　　不能說我對電影沒有一丁點兒常識，雖然也說得出幾部近代名片如《大法師》、《教父》、《金剛》、《異形》之類，幾位經典大導演如理查·卓別林、希區考克、英格瑪·柏格曼等人，或是目前西方當代紅星、名片，但是，與我同年的許建崑老師，更是與時俱進，將本書62部精采電影分門別類，梳理得如此井井有條，引人入勝，使我越讀越興奮，也越讀越心焦。許老師的敘事和解讀能力真是太強了！使我想立刻衝進影音店，起碼借出五部影片一次看個夠！

看電影、學人生

「看電影、學英文」是做得到的，只要有心學習，購買坊間出版的影劇讀本，對照電影觀賞，熟稔之後總能生巧，一定大有進步；但如果說「看電影、學人生」，就有點難了。真實的人生，平淡無奇，怎麼可能像電影裡的情節高潮迭起，峰迴而可以路轉？電影裡的人生，神怪離奇，無巧不遇，男俊女俏的世界豈是一般人可以夢想？

我讀大學以前，很少看電影，家人總認為看電影是耽誤時間，荒廢功課。而我看過最有印象的電影，竟然是一部黑白拳擊片。劇情是弟弟洛奇從鄉下到城裡投靠哥哥，哥哥在拳擊賽中死亡，留下情人卡門。為了復仇，為了卡門，為了掙脫暗慘的生活，洛奇也只能從無情的拳賽中殺出血路。我甚至把這部電影作為人生奮鬥勵志的指標。直到看了許多喜劇片、災難片、科幻片，我才體會電影其實是提供想像與遊戲的空間。

後來我開始教書，要跟學生談論小說、戲劇構成，人物、情節、主題、風格的分析，變成必備課題。拳擊片《洛基》第二集又適時成為我上課分析情節安排的最佳例證。洛基遵守與妻子的約定，不再上場拳賽，可怎麼最後又上了場？妻子反

對洛基重披戰袍，可怎麼最後又同意呢？峰迴路轉，成為情節小說、劇情電影必備的安排。稍後，我接近兒童文學，領會了「讀者」的存在及其權益，也知道「分享滋味」為文學閱讀的重大目的。重新「導讀」電影時，我不再以電影構成、劇情探討、導演手法，以及展現個人博覽飽學為最大的樂趣；而是以「將圖像轉換為可資談論的文學作品，以提供讀者思考、述說，甚至相互討論的可能」為最重要的任務。

評論一部電影拍攝好壞，並非當務之急；重要的是，如何在「文字轉述」之餘，能持續保有「聲音」與「影像」，讓讀者「感同身受」，樂意「進入故事」，分享導演與男女主角所創造出來的電影人生。從電影中看見別人的人生，也可以透過思考、理解，減低個人在現實生活中所面臨的挫折。

至於在「文學的閱讀」之外，鏡頭運作、美術呈現、音樂搭配，甚至是故事的歷史背景、專業職能，只要在不妨礙「閱讀」的情況下，都樂意與讀者分享。

承蒙幼獅文化公司的支持，這本書的第一集《文學新視野——文學與電影的對話》已經出版，並獲得第56梯次「好書大家讀」推薦，也在明道文藝基金會與台中市政府合辦的「台中市民共讀書單」中，進入複選。

本書延續第一集方式，但素材較前集複雜而多樣，主題也沉重許多，提供國小高年級以上的學生閱讀，按主題分為視野、幻

奇、情感、實踐、美覺等五篇。

　　視野篇：包含狗、鯨魚、馬等動物素材，帶著讀者從現實生活進入馬場競逐、南極探險、藍色海洋以及北歐風情的世界，來開拓眼界。

　　幻奇篇：包含改編自李潼《少年噶瑪蘭》、路易斯《納尼亞傳奇》、托爾金《魔戒》、菲力普普曼《黃金羅盤》的小說作品，以及喬治盧卡斯編導的《星際大戰》。幻奇小說與電影的興起，J.K.羅琳《哈利波特》的功勞最大，限於篇幅，本書介紹其中5部。

　　情感篇：談友誼、愛情與成長的滋味，討論《尋找夢奇地》、《尋找新樂園》、《飛進未來》、《美人魚》、《阿甘正傳》、《跳火山的男人》、《西雅圖夜未眠》、《電子情書》、《浩劫重生》、《航站情緣》等多部作品。《尋找夢奇地》改編自凱瑟琳派特森的《通往泰瑞比西亞的橋》，故事中包含作者童年與她的孩子失去友伴的雙重記憶，十分感人。《尋找新樂園》則是描述巴利創作《小飛俠》劇本的經過，導演發揚了人性，同時也使用現代電影語言來詮釋。另介紹湯姆漢克斯與梅格萊恩合作的三部戲，兩人形象清純、性格耿直、態度認真，都是孩子們學習的榜樣。

　　實踐篇：包含校園故事《乞丐博士》、《春風化雨》、《心靈捕手》；棒球故事《追夢高手》、《夢幻成真》、《心靈投

手》、《安打先生》；高爾夫球故事《重返榮耀》《高球大滿貫》；戰爭故事《火線勇氣》。這幾部電影，都表現了主角的堅持與努力，誠實面對真相，才可以使我們免於重蹈覆轍。

美覺篇：包含《神隱少女》、《回到過去》、《聖誕悲歡》、《扭轉奇蹟》、《我的小牛與總統》、《盜走達文西》、《戴珍珠耳環的少女》、《深海》等多部作品。除了闡述善良、堅持、努力與相互疼惜的美德之外，也強調「美覺」與「情韻」的培養。其中以西方油畫為素材的電影，更可以讓我們對「美」有更深層的領會。

出版前夕，央請好友桂文亞、孫小英幫我寫序。文亞小姐從事過記者、編輯、作家等工作，擔任《民生報》、《聯合報》童書總編輯三十多年，退休後致力兒童文學推廣工作。我讀研究所的時候，已讀過文亞小姐的《墨香》，還以為她是文壇老前輩。在兒童文學界，她的耿介是出名的，對朋友率意的言行不假辭色。李潼往生之後，文亞小姐成為我唯一的畏友。而小英總編輯，認識更早，是透過同學傳馨的引介。我看過幼獅文化出版品的鼎盛，卻從來沒有聽過小英小姐說一句大聲的話。幼獅文化與《民生報》、《國語日報》三家長期合作，推廣兒童文學，小英、文亞、季眉三位，都是值得尊敬的主事者。

目次

視野篇】

視野篇

忠心、守紀與胡鬧

談狗的電影

　　愛狗的人永遠不寂寞，這話怎麼說？單從網路上搜尋，就可以找到五十幾部以狗狗為重要角色的電影，可見狗電影多麼受到大家喜愛，也是票房的保證。2005年上映的《愛狗男人請來電》，描述三十多歲幼教老師莎拉諾蘭離婚之後，受到親友壓力，被迫上網交朋友。她只好定下「必須愛狗」的條件。有許多網友來信應徵，傑克和鮑伯成為競爭的對手。傑克為了贏得芳心，還去借一隻黑色的聖伯納犬來約會，結果打敗愛獻殷勤的鮑伯。如果沒有這隻聖伯納犬來穿針引線，結局恐怕要被改寫。

靈犬萊西來報到

　　要談狗狗電影，1943年米高梅公司早已拍攝過《靈

犬萊西》。那是一部黑白片，依據英國艾力奈特的原著改編。牧羊犬萊西是小男孩喬的愛犬，每天下午4點就會主動跑到學校門口，等待小主人下課。後來爸爸失業了，家中沒有錢生活，只得將萊西賣給公爵。萊西三番兩次跑回家，喬只好一再的送回公爵家，因此認識了公爵的孫女。不久，公爵帶著孫女和萊西，回到蘇格蘭老家，距離有400公里之遠。萊西仍然逃出公爵的莊園，向南行走。中途曾經受重傷，被人收養，稍稍恢復健康後，還是一瘸一瘸的回到喬身邊。公爵知道了事件經歷，願意把萊西還給喬。

扮演公爵孫女的童星是伊莉莎白泰勒，那年她只有12歲。電影大賣後，開拍了續集，後來又加拍七百多集的電視劇。2006年重拍的《靈犬萊西》，由愛爾蘭老牌明星彼得奧圖飾演故事中的老公爵，精湛的演出，依然令人深受感動。

聖伯納犬不落後

大塊頭、大胃口的聖伯納犬，參加《我家也有貝多

芬》的演出，非常勁爆。牠在嬰兒時期從偷狗賊的車上逃出來，溜進喬治紐頓家中，得到3個孩子的寵愛。不到一年，就長得好大好重，而且喜歡舔人的臉，好可怕的習慣。有兩位商業騙子想要取得「紐頓留香卡公司」的所有權，誘騙喬治簽字，幸虧被追球跑的貝

圖片提供 / 得利影視

多芬拉扯倒地，才免除一場危機。

　　第2集，貝多芬與露西跌入愛河，生下4隻小狗。然而，露西的主人瑞吉娜打算偷走小狗，賣個好價錢。劇情有點像大麥町狗演出的《101忠狗》。

　　到了第3集，紐頓家族另一個成員李查一家四口出場，他們要幫助喬治家運送貝多芬，去參加家族聚會。沒想到

在影視店租借的VCD，居然是歹徒的祕密帳本。兩個小嘍囉為了搶回VCD，追蹤他們，製造很多事故。李查家人不知不覺，還以為都是貝多芬闖的禍。故事結尾，貝多芬制服了歹徒，送交法辦。他們到達集合地點之後，才知道喬治家庭不來了。他們還得看管貝多芬，災難還沒結束呢。

第4集出現了真假貝多芬。李查家人把常闖禍的貝多芬送去狗學校訓練，希望牠學乖一點。沒想到在公園裡，與長得一模一樣卻是訓練有素的米開朗基羅調換了。紐頓家庭意外的得到清閒，而貝多芬在財大氣粗的莎瓦克家大搞破壞，意外揭發了管家串通歹徒的陰謀。一隻狗，要演出紀律與胡鬧的雙重角色，是很新鮮的事。第5集，描寫貝多芬在地裡挖出了1張10元舊鈔，因此查獲了多年以前一樁銀行搶案。

連看5部貝多芬電影，一定會讓人累翻了。電影中歹徒笨得可以，往往吃盡苦頭；而貝多芬看似憨傻笨重，卻總能化險為夷，讓觀眾最終鬆了一口氣。

神犬展威風

　　無獨有偶，《神犬也瘋狂》連拍了5集。父親失事死亡，賈許跟著母親遷居到芬爾鎮。有一天，賈許獨自在荒地打籃球，遇見一隻流浪狗，賈許為流浪狗取名巴弟。巴弟居然能打籃球，變成鎮上的新聞。在球場上，巴弟果然不負眾望，成為觀眾矚目的焦點。既然巴弟能打籃球，接下來4集，導演又讓牠嘗試了足球、橄欖球、棒球、排球。狗，再加上運動題材，很得觀眾的喜愛。

　　新片《都是汪汪惹的禍》（取材自凱特・迪卡密歐2000年出版的少年小說《傻狗溫迪客》〔Because of Winn-Dixie〕，2005年改編為電影）描寫牧師爸爸離婚後，帶著女兒艾拉到佛羅里達州人口僅2,524人的納歐米小鎮定居。那個小鎮還沒有教堂，因此借用「快可利」便利商店來傳道，也真新鮮。

　　艾拉個性開朗獨立，在超級市場撿回一條流浪狗偉恩迪克西，並且認識了圖書館員佛蘭妮太太、寵物店代理老闆奧帝斯、巫婆屋的葛洛莉亞，她還邀請房東阿佛瑞先

生、同學阿曼達和光頭杜白瑞兄弟來參加宴會。害怕雷電的偉恩迪克西，雖然老是闖禍，可是牠也讓這個小鎮的人們有機會相互幫助，懂得相惜相愛。

兩部來自日本的狗電影

來自日本的《再見了，可魯》上演後，引發大家對狗電影的熱烈迴響。黃色的小拉布拉多犬可魯，身上有個飛鳥記號，平時就沉穩不淘氣，被馴養師多和田先生選中，交給仁井夫婦養育。一年後，送回所中訓練導盲任務，再交由渡邊先生。渡邊先生由於失明，情緒不穩，一直到可魯出現，幫助他解決行動的困難，才改變人生態度。渡邊先生死後，可魯也退休了，回到仁井夫婦身邊，安享晚年。這部影片，情節溫馨感人，透過渡邊先生的女兒來敘述，讓人久久難忘。

還有一部《莎喲啦那，小黑》，故事設在1960年長野縣松本鎮的秋津中學，由木村亮介來旁白，與藤岡改造的原作有許多不同。亮介上學途中餵食雜有秋田犬血統的小黑，小黑尾隨來校。適逢學校舉行「蜻蜓祭」，亮介班

上推出世界名人銅像遊行，由齋藤扮演西鄉隆盛，那是日本革新派的英雄人物，需要牽著一條黑狗出場。小黑的出現，無疑是幫他們解決了問題。

　　小黑曾經受到前主人的訓練，很有教養。到學校以後，還自動陪同校工夜間巡邏。除了數學科老師草間先生以外，全校師生，包含校長，都喜歡小黑。小黑擔任看守學校的工作，十年如一日。

　　亮介從大學獸醫系畢業後，因為齋藤的婚禮回來，與同學歡聚，重遇昔日的女友五十嵐雪子。亮介去探望老校工，發現小黑生病了。全校同學發動募款，購買醫藥器材，讓亮介執刀。然而小黑不敵歲月的召喚，衰老死去。全校為小黑舉行公祭，校長還撰寫了祭文。

　　比較上述的幾部狗電影，「忠於人類」的主題，中外皆然，永遠不變。然而西方的編劇、導演，總喜歡添加胡鬧破壞的劇情，讓觀眾在嘻笑間達成娛樂的效果。而日本人，或許秉持著東方文化的特質，不喜歡混亂不安，總以和諧的紀律與溫馨的筆調，來處理劇情。溫暖、守紀律與胡鬧、搞笑，你喜歡哪一種電影情調呢？

自由、飛躍與大愛

《威鯨闖天關》系列

　　你曾注意《威鯨闖天關》的英文名稱嗎？簡單兩個字：Free Willy。Free是「自由」的意思，也當作「使自由」，有「解救」的含意。電影開始，鏡頭馬上帶觀眾到湛藍的海洋中，看見一群體型龐大、黑白相間的虎鯨，也就是所謂的殺人鯨，在藍天白雲下，以及泡沫如啤酒的湛藍大海中追逐。優美嘹亮的背景音樂陪襯，波瀾壯闊的光影流動，讓觀眾恨不

圖片提供 / 得利影視

得也變成虎鯨，跟著主角威利一同出海遨遊。

自由的渴望

　　傑西出生時，被媽媽棄養，社會局人員安排他住在庫柏頓收容中心。在他小小心靈裡，仍然十分懷念母親，處處為失蹤的母親找理由，認為終有一天可以相會。為了自由，他與一群遭遇相同的孩子逃離收容中心，在都市裡流浪，偷盜為生。警察追捕他們，四處逃竄。傑西躲藏西北海洋公園裡，玩性不減，拿起彩筆在水槽以及牆壁上塗鴉。被逮捕之後，法院判他住進寄養家庭，並且負責清洗海洋公園中所有汙染的牆壁。心不甘，情不願，他冷淡的應付寄養父母葛林伍德，也去海洋公園接受管理員藍道夫與訓練師蕾林的督導，完成清洗工作。

　　工作之餘，傑西吹奏小口琴，吸引虎鯨威利的好奇。當龐然大物忽然接近，嚇死他了。奔跑中又不小心跌入水槽，威利不慌不忙的將他推回岸邊。他發現自己獲救，也能夠和威利心電感應，開始喜歡海洋公園的工作。藍道夫

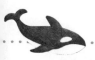

給了他一個印第安人的鯨魚刻像，並且告訴他一個族人呼喚鯨魚相互感應的咒語。

　　打算殺害威利以換取保險金的老闆戴爾，發現傑西可以指揮威利表演，暫時停止謀害的行動。然而，第一天表演，一群孩童拍擊地下玻璃水槽，導致威利怯場，表演失敗。戴爾命令部下破壞水槽，進行殺死威利的計畫。傑西正與葛林鬧彆扭，離家來到表演場，看見歹徒正在破壞水槽。他央求藍道夫、蕾林幫忙，也偷了葛林的拖車，想要把威利放回海中。不巧的是，車子卡在懸崖邊，動彈不得，只好向葛林夫婦求援。葛林是駕車高手，一下子就脫困而出。然而道高一尺，魔高一丈；戴爾早已吩咐兩艘漁船拉著漁網將港口封死，已無去路。傑西急中生智，引導威利游近海堤，再以印第安咒語命令威利飛躍障礙。

　　剎那之間，龐然的身軀翻過海堤，好不壯觀。自由無價！傑西幫助威利完成了心願，回歸大海以及母親的身旁，是不是也分享了許多快樂？

手足之情與異性之愛

　　第2集裡，傑西的媽媽並沒有出現在觀眾的期待中。故事發生在兩年後，出現傑西同母異父的8歲弟弟艾維爾。母親病死後，寄養中心的懷特先生安排艾維爾前來投靠葛林夫婦。在都市長大的艾維爾裝模作樣、油腔滑調，很讓人討厭。尤其當藍道夫的新船茲卡連號上來了一位少女娜婷，吸引傑西的注意後，更沒有耐性去照顧這位新來的弟弟。愛慕之情的驅使，傑西跟蹤娜婷，卻在潛水灣裡巧遇威利。跟隨母鯨身邊的，還有威利的妹妹露絲、弟弟小不點兒。

　　當傑西跳進海中騎上威利的背部，乘風破浪，羨煞了娜婷，也讓遠處觀看的艾維爾敬佩不已。當然，艾維爾也要模仿傑西，使自己成為小不點兒的朋友。

　　幾天以後，娜婷發現露絲生病了，身上沾滿油垢。原來一艘油輪觸礁漏油，汙染海面。露絲奄奄一息，凱蒂博士以及其他的保育人員趕忙來救助。露絲病情惡化，傑西跟隨藍道夫上山去找印第安人特殊的草藥，卻不讓艾維爾

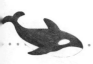

跟班，而養父葛林也在忙亂中要求艾維爾離開救難現場。被冷落的艾維爾決定離家出走。當他到餐廳買食物時，聽到歹徒與保育人員密談，準備捕捉威利一家，以便從中牟利。他趕緊掉頭回家，告知眾人。

大家發現歹徒已經將小不點兒吊起，傑西發揮咒語的力量，指揮威利撞倒船上桅杆，並且壓垮漁網邊緣，讓所有的鯨魚獲得自由。然而，清除油輪的工人不小心引爆船體，浮在海港四周的石油著火了，傑西、娜婷、艾維爾趕緊駕著葛林的小艇，引導威利家人離開，小艇反而陷入火海。憑著機智與勇敢，傑西把娜婷、艾維爾送上救難直升機，自己卻掉進了火海。

傑西是怎麼脫困的？那還用說，威利總該回頭來幫助好朋友。誰教牠和傑西已經是一對難分難捨的「異類兄弟」？

化私愛為大愛

娜婷和艾維爾的身影並沒有繼續出現在第3集。這回是

個10歲大的孩子麥克斯演出，他等待海上工作的父親魏斯理回來，帶他上鮭魚船伯坦尼號玩耍。表面上，魏斯理捕捉鮭魚，暗地裡卻是盜獵鯨魚，賣給日本、俄國等地，收入頗豐。他想訓練自己的孩子學習「殺戮」，好繼承漁獵工作。麥克斯興奮的上船，握住重型標槍玩耍，可是等到真正「殺戮」的時刻，卻又嚇呆了。他用手指頭在船弦磨擦，發出尖銳的高頻率聲音，吸引了威利靠近。他把球丟進大海，卻被威利頂回船上。這下子，麥克斯發現鯨魚之中也有友善、愛玩的朋友，更無法下毒手了。

咱們的主角傑西呢？他已經十六、七歲，透過藍道夫的介紹，登上實驗船諾亞號，擔任德珠教授的助手，要在鯨魚身上裝置追蹤器，研究歐卡爾海域鯨魚數量銳減的原因。傑西吹奏口琴，拉高音域，再利用聲納傳送出去，呼喚威利靠近。他發現威利有了女朋友妮妮，妮妮已經懷孕了。由於盜獵的消息頻傳，他更有責任來保護威利一家人。

經過明查暗訪，傑西與藍道夫鎖定伯坦尼號有問題，偷偷登上船偵查，因此認識麥克斯。在淺水區，他讓麥克

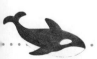

斯與威利玩耍，建立了親密關係。麥克斯願意幫助傑西，阻止父親的盜獵行為，可是又怕父親被抓進監牢裡，左右為難。後來父親發現威利，忙著追捕。麥克斯為了威利安危，故意幫倒忙，魏斯理掉進了海裡，還被漁網困住。最後威利潛入海裡，把他推出水面，救了一條老命。

小小麥克斯以行動顧全父子之愛，也實踐了關懷自然的大愛。

自由、飛躍與大愛

這3部《威鯨闖天關》的影片，談論家庭倫理的用意非常明顯。失去父母照顧的孩子，很怕踏入新家庭。他們畏懼、質疑、排斥寄養父母，很容易發生誤會、衝突，乃至於離家出走。他們寧可選擇漫無目的的「自由」，為了避免另一次傷害。然而，真正的自由卻是在「對自己能力的發現」，有了自信就有寄託，也能夠接納養父母的關心，甚至學會照顧弟弟、妹妹。飛躍了這層障礙，才懂得分享人間溫暖，有能力接受幸福的到來。愛，不可能僅止

於父母、弟兄之間，能夠移轉為大愛，關切宇宙中的所有生靈，或許才是長長遠遠的真愛呢。

　　生活在現實界裡的威鯨，本名為Keiko（凱科），兩歲的時候在冰島海域被捕，受訓而成為海洋明星，在加拿大、墨西哥等地表演，卻失去了獵捕食物的能力。許多影迷關心凱科，捐出大筆金錢，成立基金會，要求釋放凱科，使牠回歸海洋。

　　2000年7月，凱科被運回冰島放生，定居塔尼斯海灣，一直適應不良。工作人員用高頻呼叫牠，每週3次強迫帶牠出海「散步」。3年後的12月，凱科不敵肺炎而病逝。儘管如此，凱科還是為人類與虎鯨的溝通，寫下永恆的一頁。

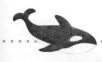

生命也可如此堅韌

奔馳《極地長征》的白雪世界

當白雪即將鋪地的時刻，來看《極地長征》，準有一番滋味！南極和北極，有長達半年的冰封期，還有1個月的永夜或永晝，氣溫常在攝氏零下40度。天晴時，陽光亮眼，紫外線很強。身處其中，不是被「凍傷」，就是被「曬焦」，嚴重的時候還可能會截肢、換膚。這麼惡劣的環境，誰會想去受苦呢？偏有一群科學家，他們為了研究天文、氣象、地理、物理等目的，組成調查探險隊，來到這個苦寒地帶。

尋找水星飛來的隕石

1993年1月，有位美國科學家戴維斯麥克來到南極洲美國科學基金會主持的維多利亞工作站，請求協助，要前

圖片提供 / 得利影視

往內陸梅爾本山，去尋找意外飛射而來的水星隕石。

工作站站長安迪指派傑瑞擔任嚮導，帶著8隻雪橇犬出發。這8隻雪橇犬分別是：領頭的瑪雅、年老的傑克、不聽話的矮子、最年輕的麥斯、兄弟狗杜魯門和杜威，以及愛斯基摩犬影子和巴克。拉著雪橇在雪地裡狂奔，狗兒都興奮極了。只是天公不作美，兩個低氣壓襲來，沒有太多的時間讓戴維斯博士尋找隕石。

戴維斯只想達成目的，不顧安危，常常跑進危險區域。隕石是找到了，卻耽誤了回程的時間。他們在回返途中，停下雪橇，為受傷的老傑克包紮。戴維斯隨意走動，

竟然踩破了冰層掉進冰水中。傑瑞為了搶救戴維斯，拿掉手套，暴露在外的手指嚴重凍傷。為了搭直升機趕赴醫院治療，8隻救命的雪橇犬因此被留在營地裡。

尋找被遺置的狗群

　　誰也沒想到接下來的日子會大雪封天，邁朵姆氣象站撤守，春天以前不再回去。那8隻狗怎麼辦呢？

　　傑瑞埋怨工作站的夥伴凱蒂，沒有幫他把狗帶出來。他跑去首府華盛頓求救，聽說要等到8月才有經費撥下來，才能整裝成行。那時候，8條狗不都死去了嗎？他轉身去加州找博士。博士的腿打上了石膏，也無意幫忙。他心灰意冷回到家裡，以教導孩子划舟為生。而凱蒂來訪，帶來她新交男友的消息，更讓他難過。偶然的機會，他去拜訪飼養雪橇犬的印第安人敏多，敏多說了一則「忠狗護主」故事，讓他重燃尋狗的意願。他動身去紐西蘭基督城，準備搭順道的船隻回南極。

　　當他困在基督城時，博士帶著凱蒂和好友古伯出現

了。他們駕著直升機降落在破冰船北極星號上面，再飛向義大利人基地，借了履帶雪車前往維多利亞工作站。

這已經是離營175天以後。營地安安靜靜，傑瑞從雪地裡的鐵鍊拉出老傑克的屍體，再拉，發現鏈條斷了，其他的狗都掙脫鏈條跑了，頓時悲喜莫名。

原來除了老傑克以外，牠們掙脫頸箍，自立生活。獵捕海鷗，撿食營房裡的餅乾，以及冰原上鯨魚的屍體。不幸的是杜威因追逐南極光，墜崖摔死；而首領瑪雅則被豹斑海豹咬傷了腳。年輕的哈士奇犬麥斯繼承領導權，照顧著受傷的瑪雅，直到傑瑞等人歸來。

電影中，破冰船的船長說：「從來聽說用狗來找遠征隊員，沒有聽說過有遠征隊員來找狗」。這段話最後被剪掉，想也知道，是一句蠢話。

假世界與真造景

這個南極雪橇犬的故事是真的嗎？片頭說是「改編自真實故事」。真實的故事發生在1958年2月，日本南極昭

和基地的越冬觀測隊離開時，留下了15隻樺太犬。次年1月重回基地，發現還有太郎、次郎兩隻狗活著。消息傳回日本，這群觀測隊員受到輿論的責罵。1983年，日本動作派演員高倉健飾演主角菊池，開拍了《南極物語》，來讚揚這群忠心耿耿的雪橇犬。

迪士尼影片公司改拍為美國版。因為南極地處偏僻，要把人員、道具運到該地，花錢又費時。更何況，1993年以後，各國相互約定，為了保護生態，不再進入南極內陸。拍攝小組選定了加拿大溫哥華以北1,300公里的史密德斯，附近有座惠斯勒山，是滑雪聖地，沒有電線桿和樹，很適合模擬南極洲。但因為沒有冰河、冰山、冰谷，所以又到格陵蘭島、挪威等地補拍景物，讓狗兒們可以在格陵蘭的冰原上，以扇行隊伍快樂的奔跑。攝影師們把各地的景色混合在一起，向東看，是史密德斯拍的景，向西看，是格陵蘭拍的景，造成特殊景象的感覺，成功的替代了南極洲的拍攝！

演員選擇，也很費工夫。他們找來保羅沃克飾演鍥而不捨的傑瑞，展現對狗的熱情。布魯斯格林伍德演戴維斯

博士，固執、自私，到底還是能悔改的知識分子。穆恩布萊迪古德飾演凱蒂，聰明、堅忍的女孩，又得讓觀眾相信她會開飛機。還有傑森畢格，飾演古伯，是個甘草人物，怕坐飛機，怕被狗舔，但心地善良，又急智多謀，沒有了他，故事還枯燥呢。

那8條雪橇犬呢？據說，為了確保演出成功，電影中的「每隻狗」，都有1隻主演、1隻備位；還有2隻替身，專門負責雪地上的奔跑。也就是總共動員了32隻狗。演出時，每隻狗有2～3名訓練師在旁指揮。8隻狗同時演出時，會有20個訓練師在場。演得最生動的名犬，是飾演瑪雅的寶拉和飾演麥斯的DJ。

電影是綜合的藝術媒體，道具製作、攝影技巧都很重要。克里斯多福剪接海豹的影像進來，使得狗群與海豹對抗的鏡頭生色不少，導演不諱言，是從史蒂芬史匹柏拍攝《大白鯊》的技巧借取的。攝影組人員非常辛苦，增加第二攝影組，使鏡頭可以遠近交替使用。他們必須扛著笨重的攝影器材，爬到高山頂上鳥瞰拍攝，表現雄渾壯闊的景色；或者在風雪交加時外出補鏡頭，來增加電影中寒冷痛

苦的感覺。另外，范吉利斯精緻的電子音樂處理，也豐富了畫面。

冷世界與熱心腸

這是個冷世界，導演把整部電影的色彩對比調高了，讓極地高原的藍天白地更加亮眼；但也讓雪地冰冷的感覺，穿透了你我。有朋友看過電影，哭了。請不要哭，電影造景而出，不是真的；在地球上，找不到來自水星的隕石；真情，也只存在人們的古道熱腸之中。那些雪橇犬們沒有恨，當牠們看見傑瑞、凱蒂、戴維斯和古伯，依舊是向前奔跑，投入懷裡，誰會去寄掛那無奈又無法挽回的錯誤？我們應該敬佩的是，生命原來可以如此堅韌，如此忠貞。在我們有生之年，能夠點燃這樣的信念，這個世界還會冰冷無情嗎？

堅強的跑出亮麗世界

欣賞飆馬電影的神采

在影片出租店中，看見迪士尼公司發行了一部《黑神駒前傳》。為什麼叫作前傳呢？本傳又應該是什麼？

《黑神駒》小說原作

《黑神駒》的原作，是英國作家安娜希維爾所寫，在1877年出版。以「自敘」的方式書寫，敘述小黑馬的一生。這匹小黑馬全身黑得發亮，被叫作「黑美人」。黑美人誕生在英格蘭的農場裡，4歲開始拉車。有一天，農場女主人生病，牠馱著馬伕去請醫生，回來後被小馬伕餵冷水，又沒有蓋毯子，因此生了重病。女主人搬家到山中養病，因此將牠賣了。新主人讓牠拉車時，又傷到膝蓋和腳蹄。牠輾轉被賣過幾次，歷經患難，最後卻來到老主人的

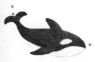

新家。小馬伕決心好好照顧牠，來補償過失。這個故事被拍成電影，大受歡迎，後來也曾經改拍為電視連續劇。片中多半講述英國文化的「教養」與「尊嚴」，也試圖讓觀眾打從心裡關心動物。

《黑神駒前傳》電影拍攝高難度

其實，迪士尼公司發行了好幾部黑神駒故事，與《黑神駒前傳》最直接關聯的，應該是1979年的作品，一般也是譯作《黑神駒》，由卡羅爾巴拉德導演。故事是從海難開始，男孩與黑馬被沖上荒島，朝夕相處，變成了好朋友。他們獲救之後，遇見老馴馬師，把他們訓練成出色的騎師與賽馬。這部片子在國內並沒有發行，網路上的資料介紹說，男孩與黑神駒在海灘上玩耍的場面美極了。

看不到上述影片，不用難過，因為2003年拍攝《黑神駒前傳》，試圖述說黑神駒的出身。導演西蒙溫瑟選擇了非洲開普頓以北的納米比亞，那一片從來沒有展現在世人面前的大沙漠為背景。沙質潔淨，浩瀚無涯，尤其在亮

麗的藍天、陽光、白雲之下，或者是橙紅的夕陽背景中，
都令人神往。

　　為了要表現廣闊的視野，導演使用IMAX寬螢幕的拍
攝方式。既然是寬螢幕，鏡頭不能隨便跳接，否則觀眾看
久了會頭暈；演員對談時要出現在影片一角，如果散落在
兩旁，觀眾就要左顧右盼，傷到脖子。

　　因為場景太寬，如果使用替身演出部分鏡頭，很難
接回現場。因此尋找一個9～11歲年紀、中東血統、會騎
馬、會演戲的女孩，來飾演故事主角妮拉，變成了重要的
任務。皇天不負苦心人，倫敦一所騎術學校的女孩碧雅
娜，合乎了條件。他們飛到美國簽約，再轉往南非，一邊
練習馬術，一邊拍片。

　　為了搭建妮拉外公的家園，他們利用5萬袋沙包來築
牆，找20個工匠釘上屋頂、牆面。最後粉刷牆壁，還需要
3萬公斤的水。納米比亞非常乾旱，沒有水源，他們只好
自己挖井取水。因為用70厘米底片拍攝，比平常大4倍，
機器的聲音太吵，他們放棄了同步收音，改以事後配音。
很難想像，一部45分鐘的兒童電影，居然費了這麼大的工

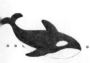

程，動員多少人力，投入多少經費，排除多少困難。新聞局要鼓勵的，應該是這類電影吧！

奔馳在沙漠中的黑神駒

故事發生在第二次世界大戰期間阿拉伯某沙漠中，妮拉與家中老僕人跟隨駱駝商隊，要去探望外公班伊薩，碰上曼索為首的軍人搶劫。妮拉僥倖逃走，失去駱駝，她在山岩間找水喝時，遇見了小黑馬。她與小黑馬相伴，摸索到外公家。因為被盜匪劫掠，外公的家業已經散盡，剩下的母馬吉娜怕被歹徒搶走，乾脆放生。外公很高興看見妮拉，可是不喜歡聽她談起小黑馬，認為是魔鬼「西坦」的化身，專門在沙漠中誘騙人們。他怎麼也沒想到，小黑馬是吉娜所生。

妮拉瞞著外公，偷偷去騎西坦，希望在競賽中獲得勝利，贏回尊榮與家產。一個小女孩如何在賽馬中脫穎而出？她有辦法贏過軍閥曼索、富翁雷蒙豢養的駿馬嗎？

在鏡頭裡，輸在起跑點的西坦居然努力爭先，贏過各

家好手。在終點線上，以一個馬鼻之長，贏過曼索和雷蒙。故事的戲劇性很高，而10歲大的碧雅娜也確實參加了全程比賽。鏡頭以高角度俯視，比賽的隊伍在蜿蜒的峽谷中奔跑，誰輸誰贏都離不開觀眾的視線。在鏡頭下，大自然是多麼崇高峻偉，人與馬匹又何等渺小！再看碧雅娜要如何爬上超過45度的山坡，又如何回到山腳下？馬兒伸直的四腳，如何去對抗地心引力？每個鏡頭都驚險萬分。

卡通片《小馬王》

奔跑是馬兒的天性。在卡通影片《小馬王》中，充分表現了這種本能。小馬史比瑞特，譯自英文「Spirit」，原意就是「精神」！牠出生在美國西部廣闊的原野上，得處處提防印第安人和騎兵隊的捕捉。因為異性相吸，牠一直離不開印第安營區一匹叫作小雨的母馬。有一天，騎兵隊攻擊印第安營區，史比瑞特為了拯救小雨，反而被逮捕。騎兵隊利用馬匹拉著火車頭翻越山巔，完成6天內到達猶他州的計畫。史比瑞特裝死，趁騎兵隊員放下牠的時候，

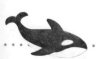

拯救了所有的馬匹。火
車頭翻落山腳下，史
比瑞特差點被壓到。最
後，印第安青年救了
牠，帶著牠回到印第安
營區，也將獲救的母馬
小雨，放入山林，作一
對神仙美眷。

　　《小馬王》是
《史瑞克》的製片群
在2002年唯一的作
品，成功的使用2D、

圖片提供 / 得利影視

3D繪圖技巧，使卡通影片走向立體化。無論是馬匹造型、
場景，以及音樂，都非常精采。

《奔騰年代》記錄時代脈動

　　透過賽馬活動，來描述時代的脈動，要數《奔騰年

代》了。這場電影的演員都很有名,傑夫布里吉飾演汽車大亨查爾斯霍華;克里斯庫柏本來就是馴馬師,而暴躁的騎師是由《蜘蛛人》托比麥奎爾演出。

1930年美國處於經濟蕭條時期,汽車大亨查爾斯霍華喪子之後,妻子離去,心情沮喪。孤僻的馴馬師湯姆史密斯,則是獨自生活在林子裡的怪人。而騎師瑞德波拉德被失業的父母拋棄,靠打雜與拳擊賽謀生,早已失去一隻眼睛。如果不是瑪莎拉薩爾慧眼識英雄,這奇怪的三人組合,根本不可能存在。

瑪莎下嫁查爾斯,引燃了他對賽馬的熱情,買下一匹個性暴躁的馬,名叫「海餅乾」。再找來怪人馴馬,以及壞脾氣的瑞德當騎師。他們參加了無數次小比賽,挑戰德州富翁瑞多的寶馬。在決賽之前,瑞德嚴重受傷,無法上場,海餅乾的四隻腳也全部受傷。查爾斯放棄了比賽的打算,決定讓他們在牧場中安享天年。沒想到最後一刻,瑞德和海餅乾還是重新站起來。他們回到加州聖安妮塔馬場比賽的那一天,看台上有55,000人觀賞,在內野也多達2萬人。堅強、勇敢,果真能跑出一片亮麗世界呢!

深情馴馬師的《輕聲細語》

　　《輕聲細語》是由勞勃瑞福自導自演。兩個紐約中學生相約雪地騎馬，卡車撞死了茱蒂，也撞斷葛瑞絲的右腳。事業心強的雜誌社主編安妮，是葛瑞絲的母親，她決心救活馬匹，來換取疏於照顧女兒的罪疚。她透過網路找到馴馬師湯姆布克，帶著女兒和馬，千里迢迢到蒙大拿求診。

　　蒙大拿是個漂亮的鄉野，廣闊而低垂的天際線，一望無垠的草坡地，成群的乳牛和馬匹，都讓人想跟著狂奔一陣。焦慮、急躁、憤怒，是都市人的通病吧！在農牧場的那段日子，湯姆布克治療了媽媽、女兒和馬匹的問題，讓他們重新找回自信與愛心。這個故事雖然沒有真實的時代背景，似乎也告訴我們：在現實生活中，「輕聲細語」反而帶給我們更大的安慰與力量。

童年的想望

「北歐童趣三部曲」的啟示

　　對國人而言，北歐各國遙遠而陌生，很少有機會去那兒旅遊。觀賞華納家庭娛樂公司出品的「北歐童趣三部曲」──包含挪威的《童年萬歲》、丹麥的《寶貝任務》和瑞典的《仔仔的願望》，才猛然發現非英語世界的北歐，不乏有亮麗的風景，以及燦爛的陽光照拂。生活在那裡的人們，同樣有喜樂、悲傷與困頓。透過這三部電影，看見了北歐人堅毅的個性，接受挑戰、永不退縮，能夠用獨特方式來排除困難，達成任務。

挪威片《童年萬歲》

　　故事發生在第二次世界大戰，為了避開戰事，5歲的奧德曼與家人遷居到奧斯陸近郊。他每天看著防空演習，

高射炮射擊，祈禱耶穌能夠將光環收起，以免被火炮打下來。他每天的任務是看鐘，計算鐘聲，好大聲告知全家人。有時候時鐘走慢了，他毫不察覺。像個小跟班，跟在哥哥和友人克里斯丁後頭，學習走路、擺手、捉弄別人、思考、談話，每件事都「拷貝」哥哥的模樣，努力讓自己「博學」起來。媽媽說他誕生的時候，「知道宇宙中所有的奧祕」。然而有個小仙女用食指按住人中，要他保守祕密。那天晚上，他一直用食指壓著自己的人中呢。

爸爸外出工作，帶回一本書《北極探險》，成為他們兄弟的最愛，甚至還模仿書中情節，在大風雪的森林中探險迷失。有時候，一群孩子在穀倉裡玩，哥哥模仿收音機裡的足球實況報導，維妙維肖。然則，童年什麼時候消失呢？是不是掛鐘停了的那天？

這個故事採取奧德曼的自述，在他80歲的時候，回憶這段往事。戰爭已經很遠很遠，然而去找鬥牛擠奶，從雞棚頂上跌傷，似乎還是昨天的事呢！

丹麥片《寶貝任務》

　　小學三年級的郝德8歲了，媽媽逝世已經5年，與爸爸相依為命。在學校，他常常被同學欺負，只要有人闖禍，一定找他去頂罪受罰。他喜歡憂鬱而善良的艾塔庫老師，像母子般的感情，卻無法明白的表達愛慕之意。爸爸每天晚上外出，張貼城市裡的大型海報，讓他獨自一個人坐在窗台邊吃著麵包。

　　有天晚上，壁紙裡飛出了小天使，說他是「天選之子」，要他組織一支探險隊，去拯救一個處於大西洋海中的小島國關比路亞。艾塔庫老師不相信，同學譏笑他，還假裝願意參加，讓他下課後空等。關比路亞的酋長威廉路德前來向他致謝，從來沒有人會關心他們的小小島國。郝德最後邀集了拳王麥克強森、阻街女郎蘿拉，正式組隊，馬上出發！紅色的計程車如幽浮般滑行於城市空中，要帶著他們去執行任務。

　　這部電影有輕巧好聽的背景音樂，夜幕低垂的城市充滿著寶石藍的奇幻。爸爸說，藍色大海傷心的時候，會變

成綠色。在流動幻化的影像中，似乎充滿著千年也化不開的憂鬱。小學老師、麵包店女店員、紅衣女郎、擂台詩人拳王、當廣告張貼人的爸爸，都是社會底層的謀生者，在生活中艱苦的掙扎。而班上愛打人的菲利浦，家境富裕，因為父母爭吵、離異，讓他變得暴躁凶狠，內心很痛苦。郝德對菲利浦的暴行逆來順受，臉上永遠是無辜、無可奈何的表情，真讓人心疼！

瑞典片《仔仔的願望》

8歲的仔仔，最大的願望就是說聲：「嗨！爹地，我是仔仔」。

搖滾歌手緹娜在希臘旅遊時，遇見一個抓章魚的漁夫，墜入了情海。回家後，發現懷有身孕，只好獨立養活孩子。孩子仔仔長大後，憑藉一張照片，要去尋找父親。這怎麼行呢？沒有婚姻關係，不曾聯絡過，也沒有多餘的錢可以支付旅費。

然而，仔仔意志堅定，按照自己的計畫執行。他存下

錢來，以便購買蛙鞋；訓練自己潛水，好跟爸爸下海捉章魚。他認為生活混亂的辣媽，需要找個有條理的男人，而樂團裡的貝斯手不是好對象。直到新來的警察尤蘭，搬進家裡當房客，他知道是最佳人選了。他從尤蘭處學得一招半式去行俠仗義，阻止馬丁欺負同學，結果被打得流鼻血。媽媽到學校裡找校長理論，卻在操場上阻止馬丁犯行，也克服了馬丁自卑、自殘的心理，成為好朋友。對這個辣媽，同學都刮目相看！

尤蘭是個有心人，在辣媽沉迷於樂團演唱時，對仔仔伸出了援手，帶他去買西裝，吃希臘菜，教導舞步，也教他如何向瑪麗亞表示好感。仔仔一一記在心上，甚至連尤蘭修理摩托車引擎的方法，也觀察入微。

辣媽得到一筆演唱的簽約金，在仔仔堅持下，他們出發去希臘。希臘的海真美麗，但是他們要尋訪的漁夫，竟遊蕩街頭。仔仔溜出去，單獨去看爸爸修漁船引擎，還伸手幫忙呢。次日，他們去潛水抓章魚，完成了仔仔的心願。希臘漁夫不知道眼前的孩子，就是他自己的小孩！

離去前夕，仔仔設計讓媽媽去和爸爸相見，他從窗口看見爸爸掩著面孔。第二天早上，他們上車離開，爸爸拿著爺爺給的魚叉，要轉送給仔仔。仔仔沒有接受，他允諾還會再回來。他知道這是他的使命，他的終身任務。

讓所有的想望都實現

　　用三部電影來歸納出現代社會的特徵，取樣是少了一些。不過，「單親」似乎是現代小家庭的悲歌。現代人「自我中心」太強，對於「家庭」的經營不甚用心，或是因為工作而長期居住在外，疏於照料家人。孩子得孤獨面對自己的童年，將來長大以後，要如何懂得扮演稱職的爸爸媽媽？如何經營屬於自己的家庭？而校園暴力，每每威脅著孩童，單靠校規處置，能解決問題嗎？健康、安全與舒適的校園，才是童年最佳的搖籃，不是嗎？

　　我看「北歐童趣三部曲」，劇中人物的堅持與努力，讓人讚嘆不已。導演用藝術化的手段處理了衝突，而非譴責社會的不義。所有的「錯誤」，不管是大人或小孩，都

輕輕的被原諒了。故事中的孩子，積極、努力而冷靜，給予觀眾許多鼓舞。真好，孩子們應許的任務，都一一完成了。這個世界的明天，依然可以璀璨亮眼！

幻奇篇

回到過去

李潼《少年噶瑪蘭》的呼喚

從頭城，穿過宜蘭、羅東，到南澳，以今天的汽車車程，一個小時就夠了。可是在兩百年前，噶瑪蘭人要從海上搭乘「蟒甲」木舟，花8個小時才可以抵達。要是選擇用兩條腿走路，道路崎嶇蜿蜒，花費一整天，恐怕還到不了這個古稱「加禮遠社」的地方。

噶瑪蘭少年潘新格

在作家李潼筆下，創造一位14歲的羅東少年潘新格，想要找機會與班上的女同學彭美蘭多講幾句話，他跳上火車，跟蹤彭美蘭母女，來到大里的天宮廟，也就是現今草嶺古道上的廟宇。那天是民國80年8月20日，潘新格一個人跑到後山巨石底下躲避雷雨。巨石上頭，有清朝總兵劉

明燈在1867年手題「雄鎮蠻煙」4個大字。

　　一陣響雷之後，炫麗的閃光把潘新格帶到191年前的時空裡，清朝嘉慶5年（1800年），正好是農曆7月15日的中元節。來自唐山的書生蕭竹友與何姓商人結伴經過這裡，碰見了穿越時光隧道的潘新格。雖然無法了解對方的身分，但是善良的本質，讓他們相互包容，相互幫助。他們拯救了流落在外的噶瑪蘭少女春天，一起走進頭圍（現稱「頭城」），參加「搶孤」的活動。何社商憑堅定求勝的毅力，又得到船長旺叢伯指點，登上孤棚，奪得順風旗。大夥兒因此坐上船，共同護送春天回加禮遠社。

　　噶瑪蘭女巫呼吧，是春天的母親，因為女兒失蹤，以及夢中的幻像所困擾，生了重病。春天的爸爸札亞和弟弟巴布、九脈，忙著砍芒梗蓋新屋。春天回來，當然是樁大事；三個陌生人到來，更引起族人注意，舉行盛大的歡迎晚會。他們在加禮遠社度過好多日子，也熟悉了噶瑪蘭人的生活方式。

　　然而不幸的事情接踵而來：先是帝大喝酒暴斃；接著颱風引發山洪，淹沒村莊；帝大的妻子難產而死，幸好嬰

兒存活了。潘新格等人協助重整家園，離去之前，看見巴布刻成的山豬牙項鍊，竟然與阿公的那串一模一樣。潘新格回到天宮廟後頭的巨石，發現了那串遺落的項鍊。原來是巴布傳給了祖父，祖父再傳給了他。在午後雷雨之後，潘新格回到了現實世界。

潘新格穿越時空之旅

為了讓潘新格穿越時空的故事，如假包換。李潼必須去了解噶瑪蘭人的生活文化，譬如：母系社會、招贅婚姻、女巫法術，以及漁獵生活。也要閱讀吳沙率領漢人進入蘭陽平原的歷史資料，才可以描繪搶孤活動、經商行旅的事蹟，來復現1800年蘭陽平原的故事。他描寫潘新格獨自坐在冬山河畔，看不見利澤簡吊橋，只能細細品味那「陌生而熟悉的沙丘聚落」，對於滄海桑田的變化有很多感嘆。

為了凸顯「穿越時空」的可能，他費心去安排故事的章節。單數的章節寫1800年的事件，雙數的章節則寫

1992年的事。交錯古今事件，而以「魔術幻想」的技法呈現，帶給讀者閱讀的新滋味。讀者可以用看電影的方法，將那些跳接錯亂的鏡頭，自由自在的飄浮腦中，不用蓄意去剪裁組構。故事進展下去，許多疑點謎題，都會前後呼應而自動解開。這一場少年之愛、鄉土之情、歷史之會、夢幻之旅，玲瓏的展現了多面性。

9歲的巴布，其實是潘新格的先祖，吹奏著蘆笛，與潘新格的口琴聲相和。吹奏的曲子是《浮雲遊子》，訴說著遊子流浪的心情與難解的鄉愁。每個人，不都是孤獨飄浮在廣闊寂寞的時空裡嗎？

潘新格穿越銀幕而來

好的作品不寂寞。宏廣公司與公共電視基金會合資4,200萬，花了4年時間，完成電影卡通動畫版的《少年噶瑪蘭》。由盧琮、王黎莉編寫劇本，康進和擔任導演。片長90分鐘，1999年推出，曾經參加國內第一屆兒童影視觀摩展。

卡通動畫有卡通動畫的限制，沒有辦法像李潼的書寫，單數章為古代，雙數章為現代。放映的時間有限制，劇情需要縮短，也必須集中焦點。有些固定的卡通敘事模式，也會影響劇情的安排。

故事的開始，描述潘新格上課時打瞌睡，夢見自己穿著8號球衣，在球場上縱身投籃，卻莫名的跌入森林中。接著，奮力擲回女巫打奴丟過來的石頭，卻是個板擦，打中講台上的老師。被老師趕出學校的潘新格，騎著速克達摩托車，半路上捉弄彭美蘭，又與飆車的一群流氓打架。回到家，阿公擋住生氣的母親，拿出寶盒，講述祖先阿布的光榮事蹟，以及留存下來的寶貝。頑皮的潘新格趁祖父酒醉，找出寶盒裡的山豬牙串鍊，掛在自己的脖子上。說也奇怪，一陣強烈的雷射激光，把潘新格拉進了圖版之中。

潘新格從呼巴製作的泥像中，崩裂而出。這是神賜給呼巴的女婿，拯救部落的英雄。然而他必須抓到山豬，取下山豬牙，證明他已成年，才可以和春天結婚。帝大，女巫打奴的弟弟，願意公平競爭，來爭取春天的愛意。打奴派出阿龜與怪貓，阻擾潘新格，沒想到引發森林大火。帝

大救了潘新格，再赴火場抱出小豬，雙眼受傷失明。

春天找回神奇的百合花，幫助帝大恢復視力，也願意陪伴這位勇敢而有愛心的朋友；潘新格只能「吃香蕉皮」了。女巫打奴變得神智錯亂，春天幫助她恢復了意識。而神奇的百合花，剎那間竟使重創的山林披上綠衣。潘新格該回到「未來」了，要怎麼動身呢？讓萬能的百合花來完成使命吧！一陣閃光之後，潘新格夾著帝大雕刻的噶瑪蘭歷史圖版回到了課堂。

少年噶瑪蘭的呼喚

從課堂出，再回到課堂，這是導演和編劇的「結構」概念，比李潼從雷雨中穿越時空，來得緊要！電影裡頭，出現烏鴉、兔子、怪貓、巨人、綠蛇、黑熊的角色，固然使電影具有「兒童卡通」的趣味，不過都是似曾相識的角色，難免有「抄襲」之嫌。

電影中改變最多的是潘新格的性格描寫，從自私自利、混日子的傢伙，變成勇敢而堅定的人，原本也是李潼

的初衷，只不過李潼對潘新格、彭美蘭，以及春天的後來，並沒有過度「樂觀」。潘新格從宜蘭高中畢業，考入北京民族學院，返台競選縣長失敗，最後在北宜高速公路的隧道中撞壁消失。而彭美蘭星運平平，與某導演結婚。她的孩子繼承了電影事業，飾演一部尋根少年的《族之旅》。春天的最後呢？為什麼她的項鍊會掉落在龜山島的百合花叢中？

人，作為自己的主宰，並不能保證因此可以成功過一生。社會風氣敗壞，人性趨於下流，破壞自然生態，都會造成後代子孫的劫難呀！

李潼是我的好友，2004年因癌症病逝，得年52歲。我很想念他，也很想見他，不管在他過去的作品裡，還是在「未來」的世界裡，我想跟他說：「你的呼喚，我們都聽到了。」

真誠、勇敢與信念

穿越《納尼亞傳奇》時光長廊

　　迪士尼與華登美迪亞合作拍攝的《獅子、女巫、魔衣櫥》，在台灣上演後，廣受好評。故事的原作者C.S.路易斯，生於1898年。20歲時參加第一次世界大戰，在法國作戰。受傷回國後，進入牛津大學讀書，大量閱讀古典文學名著。8年以後，他擔任牛津摩德林學院的老師，開始過著教書與寫作的生活。他與同事托爾金，也就是《魔戒》的作者，成為莫逆

圖片提供 / 得利影視

之交，兩人相約創作時空旅遊的奇幻故事。1950年路易斯完成了《獅子、女巫、魔衣櫥》，成為《納尼亞傳奇》系列的第一本。

魔衣櫥裡的世界

這本書如何將「獅子、女巫、魔衣櫥」合成一體呢？路易斯把故事設定在1941年，英國倫敦遭遇德軍轟炸。派文西家庭的爸爸在前線作戰，媽媽離不開工作，4個小孩依序是彼得13歲、蘇珊12歲、愛德蒙10歲、露西8歲，被送到鄉下迪戈利寇克博士的古宅中躲避空襲。因為玩捉迷藏，露西發現躲藏的衣櫥竟然可以通往皚皚白雪的納尼亞世界，結交了牧神吐納思。愛惡作劇的愛德蒙追蹤妹妹露西，也進入納尼亞，撞見白女巫，吃了魔法變出來的土耳其（果凍）軟糖，靈魂受控制。白女巫唆使愛德蒙，將兄弟姊妹都騙到冰宮裡。

因為客人來訪，兄弟姊妹躲進衣櫥，一同來到了納尼亞。牧神吐納思已被祕密警察首領默葛林逮捕，愛德蒙也

叛離他們。幸虧海狸夫婦的幫忙，紅狐狸甚至犧牲了性命，他們才脫離默葛林的追殺，巧遇發送禮物的聖誕老人。彼得拿到寶劍、盾牌，蘇珊得到弓箭、號角，露西得到了救人神藥。愛德蒙逃離白女巫，卻無法擺脫遠古懲罰叛徒的律法。白女巫要求交出愛德蒙，否則獅子亞斯藍就得替死。亞斯藍卻情願犧牲自己。

　　白女巫的如意算盤錯了，最終還是被打敗。4個孩子果如預言，當上納尼亞的國王、王后。一個國家怎麼會同時有兩個國王、兩個王后呢？國王、王后怎麼會是同家兄弟姊妹呢？衣櫥是孩子喜歡躲藏的地方，怎麼會有魔法呢？成年以後的他們，走進似曾相識的樹林，重新從衣櫥穿出，怎麼又變回孩童的樣子？有句話說「天上一天，人間一年」，納尼亞的世界，卻剛巧相反！

賈思潘家族的世界

　　一年以後，路易斯完成了《賈思潘王子》。4個孩子隔年在車站月台上等待火車，突然有股神奇的力量，召喚

圖片提供／得利影視

他們回到納尼亞。那已經是一千多年之後，由塔瑪（坦摩）人賈思潘統治的納尼亞。賈思潘第九世被弟弟米拉茲所殺，博士科里科尼亞斯教授保護王子賈思潘十世，展開逃亡行動，矮人譚普金則吹動蘇珊女王留下來的號角，請求神明援救。風雲再起！

有亞斯藍的鼓舞，彼得大王坐鎮指揮，矮人、牧神、樹精、水神、人馬等族人前來助陣，戰陣壯觀。而獾與鼠俠雷皮奇，算是這場戰役的甘草人物！戰爭平息以後，獅子亞斯藍張嘴吹氣，又把4個孩子送回月台上。

接下來的《黎明行者號》，描述愛德蒙、露西在表弟尤斯特斯家中度暑假，被一幅納尼亞船隻的畫作吸引，3

個人同時掉進了畫中。他們被人從海上救起，船長正是長大成人的賈思潘十世，他打算去尋找戰爭期間流亡海外的7位大臣。航行途中，尤斯特斯自私自利，不肯合作，最後誤入珠寶洞窟。睡醒後竟變成怪龍，嚇得到處求饒，亞斯藍幫他變回了人形。這次的海天漫遊，登上怪龍、金水、隱形、沉睡諸島，一直走到天涯盡頭。亞斯藍要求其中一人必須繼續前行，而鼠俠雷皮奇志願扛起了任務，因此騰入天堂。愛德蒙等人在亞斯藍的法術下，回到了表弟的房間。

《銀椅》描述暑假結束後，尤斯特斯上學，認識被同學欺負的女孩吉兒波爾。由於亞斯藍的召喚，雙雙來到納尼亞。原來賈思潘十世回國之後，娶攝政雷蒙杜之女為妻，生子雷利安。過了十來年，妻子被綠衣女人殺害，兒子外出尋找仇人，卻從此失蹤。尤斯特斯、吉兒奉命去尋找王子，搖擺沼澤人帕德葛南相伴隨行，初困於巨人族，再困於地底國。千辛萬苦，他們遇見雷利安王子。王子警告他們不得釋放夜晚綑綁在銀椅上的他，以免受傷害。到底哪個王子為魔法所制？哪個王子說的才是真話？尤斯特

斯和吉兒大傷腦筋。

　　任務完成後，亞斯藍要尤斯特斯找來龍的尖爪，刺破腳掌，讓血液滴入河中。而死去的賈思潘十世則從河床上坐起來，變成十來歲的孩子。只有變回孩子的樣態，才可以進天國，這是《聖經·馬太福音》上說的。獅子亞斯藍是耶穌的化身嗎？獅子象徵正義、勇猛、高貴，有王者之風；土耳其人直呼獅子為亞斯藍；佛教阿育王石柱上的獅子，象徵著佛陀說法如獅子吼，警醒世人；英國人更喜歡以白獅為國家的象徵。勇猛精進，是宗教家所追求！而亞斯藍的奉獻犧牲，一如耶穌，恐怕是更高尚的情操！

　　故事中，有貓頭鷹、青蛙、蛇等動物精怪化身的角色，很特別的設計。在7部作品中，路易斯嘗試創造不同造形的角色，以增添神奇色彩，同時也展現了「眾生平等」的觀念！

最後的三本故事

　　《銀椅》之後，路易斯陸續寫《奇幻馬和傳說》、

《魔法師的外甥》、《最後的戰役》。《奇幻馬和傳說》以蘇珊女王下嫁卡羅門國羅八達王子的事件為背景。騎著能言馬噴哩逃家的沙斯塔，被誤會為亞成地的王子柯林，最後才發現自己是半月國王的長子柯爾，柯林的哥哥。沙斯塔在途中遇見同樣騎著能言馬昏昏逃避貴族求婚的艾拉薇公主。最後沙斯塔幫助納尼亞的蘇珊女王打敗羅八德王子，維持國際和平，並且與艾拉薇結婚，登上國王與王后的寶座。

　　第6部作品《魔法師的外甥》，是納尼亞故事前傳，描述亞斯藍創建納尼亞的由來。魔術師安德魯舅舅發明黃、綠戒指，利用姪子迪戈里和鄰居女孩波莉，實驗進出異次元空間的可能。迪戈里因此從遠古罪惡的查恩之地，帶回女巫賈迪絲，也陰錯陽差的帶到了納尼亞世界。故事中暗寓〈伊甸園〉、〈諾亞方舟〉等神話故事，也少不了魔鬼以蘋果試探主人公的情節。魔衣櫥用的是蘋果樹材，迪戈里從伊甸園中帶回，亞斯藍將吃剩的果核種在地上，五百年後變成了一棵老樹，因為雷擊折斷，因此被木匠做成了衣櫥。街燈則是女巫折自倫敦街燈的一節鐵桿，隨手

插在地上，重新長出來。

至於《最後的戰役》，是納尼亞建國2555年之後，猿人叛變，提里安國王得到尤斯特斯和吉兒的幫助，仍然被卡洛曼人攻陷，世界滅亡。此時，出現在納尼亞的大小角色全都集合，有的向左行，掉進地獄；有的隨著亞斯藍向右行，進入了天國。路易斯書寫死亡的藍本，可能是1949年英國發生鐵路大車禍，有許多孩子死去災害現場，引發了沉痛的記憶。

無盡無止的想像世界

在路易斯筆下，出現戰爭、祕密警察，是不是存有二次世界大戰的陰影？德國納粹入侵，猶太人受傷害，英國倫敦毀在旦夕，所以他要武裝彼得、蘇珊，反擊敵人；要露西擔任醫護聖職，拯救傷患。從這7部作品中，也可以發現戰後的英國社會變化快速，價值觀受到了衝擊，「新式教學」的呼聲甚高，也使路易斯憂心不已。他以一年一部的速度書寫，前後7集，試圖傳達信、望、愛的精神，

期望新的一代可以在真誠、勇敢，以及堅定的信念中生存下去。

　　他打算重新整理這7部作品，使故事情節銜接合理，可惜天不假年，1963年，他66歲時去世了。《獅子、女巫、魔衣櫥》一直是英語世界兒童的重要讀本。美國某電視公司曾經改拍為卡通影片。英國BBC電視公司自1988年起，連續3年，將前4部作品改拍為迷你影集，在每個星期天的下午播放，成為英國家庭重要的親子節目。以當時的攝影技巧、投注的經費，以及闡釋宗教的保守態度，與現今的電影版相比，自然有些不足。但如果從舞台表演的角度觀賞，倒可以感受老式演員的表演火候。

　　儘管路易斯筆下描繪納尼亞王國的敗亡，暗示世界末日即將到來。但如果從「法輪常轉」來思考，黑夜過盡，自有白晝。世間的善惡對壘，永遠不止歇。罪惡不盡，正義之戰也不會停止。納尼亞故事會不斷的被改寫，永無止盡傳唱下去。

遊戲、學習與成長

《魔戒》三部曲的啟示

對於年紀較小的孩子而言，觀賞《魔戒》可能不太適合。電影內容充滿怪力亂神，許多攻擊搏鬥的場面又太殘暴，而且觀賞時間很長，看完三部曲，至少要9個小時。可是從遊戲、學習的角度來說，可以幫助孩子了解這是個「你爭我奪」的世界，「權勢、欲望」往往宰制著人類文明的進步，唯有培養善良、勇敢的個性，維護正義，才是求全社會的唯一方法。

在遠古時代，累積與傳遞先人的智慧，往往依賴神話、寓言、童話等口述故事，談論精靈、鬼怪、戰爭、婚姻、復仇、背叛等議題，也鼓勵孩子們從中學習勇敢、奮鬥、友誼、犧牲等美德。《魔戒》離不開上述的基調，甚至還創造了4個哈比人，他們的身高、長相與人類的小孩無異，住在陽光燦爛、綠草如茵的夏爾地區，從來不識刀劍為何物，卻

無端被捲入這場正邪相爭的大戰中。

一切悲劇源自魔戒

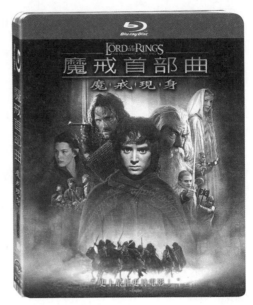

圖片提供／得利影視

是幸運還是不幸？個性內向的小哈比人佛羅多巴金斯，從旅遊作家叔叔比爾博的手中，繼承了這枚魔戒，引發黑暗魔君索倫派來戒靈騎士追殺。佛羅多奉灰袍巫師甘道夫指示，前往布理村躍馬旅店，中途與彼得、梅里和皮聘結伴同行。在旅店仍被黑騎士追及，幸虧剛鐸國王之子亞拉岡的救助，帶往精靈國瑞文戴爾救治。甘道夫前往艾辛格，向巫師長老薩魯曼告知索倫重現江湖，沒想到反而掉進陷阱，被困在歐散克塔，受盡了折磨，最後依賴大鵬鳥逃出。

眾人相會於瑞文戴爾，剛鐸國宰相之子波羅莫、神射

手勒苟拉斯、矮人金霹不約而同的到來，在精靈國愛隆王的見證下，組成遠征軍，護送佛羅多進入魔多世界，去完成將魔戒投入末日火山口的任務，以消除惡魔力量。

隊伍沿著迷霧山脈向南走，薩魯曼派烏鴉群襲擊；向北，通過冰天雪地的卡蘭拉斯山，遭受雪崩；最後選擇經過矮人國的摩瑞亞礦區，沒想到矮人國已被半獸人消滅；接著，藏在地底的半獸人以及炎魔，陸續出擊，甘道夫犧牲了自己。大夥兒意志消沉，踏進森林，遇見精靈女王埃蘭迪爾，讓他們預見不幸的未來。走出森林，再度遭遇強獸人攻擊，一心想占有魔戒的波羅莫犧牲了，佛羅多與彼得失蹤，而梅里、皮聘兩人被俘，亞拉岡、勒苟拉斯和金霹在憤怒中，決心去追殺強獸人。

戰爭勝敗誰能預料

遠征隊任務失敗，拆成了三組人馬。梅里、皮聘被強獸人挾持，遭遇洛汗國伊歐墨率領的騎兵隊襲擊，乘機逃進法貢森林。亞拉岡、勒苟拉斯和金霹搜尋至此，反而遇

圖片提供 / 得利影視

見死後再生，升級為白袍巫師的甘道夫。甘道夫幫助洛汗國阻擋薩魯曼黑暗聯軍的入侵，他打醒了受到蠱惑的洛汗國王希優頓，然後單騎去北方找尋離家出走的王子伊歐墨。

戰爭進行很快。希優頓國王決定放棄首都伊多拉斯，退守聖盔谷城堡。薩魯曼以座狼戰士閃電攻擊，亞拉岡差點送命。強獸人如潮水般湧來，攻城戰況激烈。儘管精靈國哈爾達率領弓箭隊也加入戰局，三重城池還是一一被破。眼看大勢已去，希優頓國王接受亞拉岡建議，既然難逃一死，不如為國捐驅。當希優頓率領騎兵殺出時，甘道夫和伊歐墨的騎兵部隊回來了。兩相夾擊，強獸人哀鴻遍野。殺人者人恆殺之，好不痛快！

梅里、皮聘呢？原來甘道夫拜託樹人的首領樹鬍，送他們回家。樹人起初不肯加入戰局，看見薩魯曼大量砍伐樹木，以製作攻擊武器，憤而以石塊、大水反擊，艾辛格一夕之間被洪水沖垮了。侵略者怎麼會料到自己的國家也會走向滅亡之路？

　　佛羅多、彼得呢？為了前往魔多，他們收留咕嚕帶路，經過死亡沼澤時，差點被鬼靈所惑。咕嚕被索倫控制，百般破壞佛羅多與彼得的友誼。他們在途中又被剛鐸國攝政王的次子法拉墨，也就是波羅莫的弟弟所俘。法拉墨想獲有魔戒，以強化國家的統治權，反而遭惹騎乘飛龍的戒靈來攻擊。他深深後悔，釋放了佛羅多和彼得。

善惡兩端展開中土大戰

　　聖盔谷之戰結束了，中土大戰才要開始。無意中立下戰功的梅里、皮聘與甘道夫等人重逢。好動的皮聘又去玩薩魯曼留下來的魔球，也就是真知晶球，反而讓魔王索倫透過晶球看見了皮聘，以為他是魔戒的擁有者。塞翁失

馬，焉知非福？索倫觀看水晶球的時候，也讓甘道夫同時看見了索倫的整體作戰計畫。甘道夫帶著皮聘去剛鐸國首都米那斯提力斯城示警。

剛鐸國宰相迪耐瑟擔任攝政王，此時為長子波羅莫的死亡傷心不已，責備次子法拉墨棄城退守，又懷疑甘道夫利用他對抗索倫，不肯備戰，甚至還打算自焚。甘道夫讓皮聘偷偷點燃烽火，洛汗國王希優頓率軍前來救援之際，亞拉岡等人卻無端消失。王女伊歐玟暗中帶著梅里，騎馬加入戰局。雙方大軍在佩蘭諾平原決戰。敵強我弱，毫無勝算。

圖片提供 / 得利影視

當索倫的傭兵海盜船靠岸停泊，亞拉岡卻帶著幽靈大軍，從船上下來。原來，亞拉岡得到愛隆王帶來的聖劍之後，前往亡靈之山，向壓抑在地底的幽靈求

助，在最後關頭加入戰局，反敗為勝。

戰爭要結束了，甘道夫從法拉墨口中知道佛羅多已經前往魔多，為了幫助佛羅多爭取時間，決定聲東擊西，再揮軍攻打魔多。

佛羅多的苦難也不少，被咕嚕離間了彼得，又被蜘蛛精注射毒液，半獸人抬著進高塔。幸虧忠誠的彼得返回現場，殺死半獸人，扛著佛羅多爬上末日火山口。

面對滾滾的火山熔岩，佛羅多手握著魔戒又猶豫了。趕快投進去吧！魔多城外被包圍的軍隊，就等待摧毀魔戒，才能救回他們的老命啊！

佛羅多、彼得最終完成了使命。離家13月，他們回到夏爾，景物依然。而彼得的妻子還生下了一個可愛的女孩。

在遊戲中學習

這故事沒什麼嘛！電玩遊戲不都是這樣？遊戲者可以角色扮演、地圖旅遊、尋寶遊戲、種族戰爭，其中角色不外獸人、矮人、精靈、巫師、生化人、機械戰士等等，像

「天堂」、「凱旋」，故事的女主角都是長著尖耳朵，擅用寶劍或弓箭。要分清楚到底是電玩影響了《魔戒》，還是《魔戒》影響了電玩，是有點困難。但如果從作品完成的時間來看，《魔戒》作者托爾金早在1954年寫定了這個故事，距離現在已經有五十多年，他才是先知。真是教人佩服他豐富的想像力！

除了作者以外，我們還得感謝導演傑克森，他帶領一群電影工作人員，花了3年時間，在紐西蘭拍攝這部作品。如果沒有特殊的電影剪接技巧、電玩遊戲的概念，以及美麗的紐西蘭風光，也組合不出聲光效果俱佳的電影成品。更難得的是，傑克森透過這個故事傳遞了老祖宗的智慧。

魔戒到底象徵著什麼？埃西鐸為了獨攬王權，留下魔戒，他的繼承人死於戰爭，魔戒掉落河泊底部。史麥戈殺害堂兄弟，搶奪這枚河底撈出的魔戒，因此瘋狂。比爾博又在史麥戈的洞穴中撿拾魔戒，私藏60年，以至於能活到111歲，還可以出外旅行。魔戒到了佛羅多手上，索倫已經復活，要來奪回寶物。故事中的老國王都很昏昧，只貪求霸占權位，滿足私欲，或者苟延殘生，每個人都不忌諱

與魔鬼打交道。

　　你相信這個神話故事嗎？相信的人可以通過角色扮演，分別去感受4個小哈比人的努力；也可以想像亞拉岡的英勇、勒茍拉斯神準的箭法、矮人金靂的蠻力以及甘道夫的法術，協防洛汗國，重建剛鐸國，也維持世界和平。你也可以在故事中感受建設一個國家所需要的工作，思考如何保護人民、建構城堡、布置戰場、調動兵馬，才能擋住敵人的攻擊。

　　當然，你也可以反面思考，質疑這個故事有許多不合理的地方。故事時空感不明確，人物的年齡與外貌相比，也不可信。城堡是保麗龍蓋的，石頭攻擊的時候顯得太脆弱。把烽火台貼在紐西蘭皚皚白雪的山峰上，快速帶過，很煞風景。一般人無法在火山口活動，硫磺毒氣早就把人毒死，至尊魔戒丟進火山口中，就可以消滅索倫魔王？索倫與金戒指之間，會產生怎樣的物理還是化學變化？

　　玩笑歸玩笑，托爾金《魔戒》三部曲，還是給了我們很大的啟發。追求正義，相信友誼，在人生之中最具價值。儘管「邪惡也能戰勝好人」，但不是終久之計，因為生命的本質具有向陽性，善良、勇敢、分享，才是值得歌頌的美德。

遊走在真假與善惡間

《星際大戰》的想像時空

圖片提供 / 得利影視

播放任何一部《星際大戰》系列的電影，片頭顯示著：「很久很久以前，在遙遠的銀河裡……」，接著出現星際大戰的劇情介紹，字體向前方、遠方傾斜移動，乍看之下，宛若銀灰色的巨型星際艦隊，在漆黑的太空中緩緩前行，好不威風！導演喬治盧卡斯在1977年推出《星際大戰》，創新了太空飛行器，以及外星生物可

能的形體想像，正式帶領「地球人」開始探索這未為人知的「宇宙」。盧卡斯在30年內，先後完成了6部作品。依電影上映時間排列，分別是《星際大戰》（1977，但在1981年重新命名為《星際大戰四部曲：曙光乍現》）、《星際大戰五部曲：帝國大反擊》（1980）、《星際大戰六部曲：絕地大反攻》（1983）、《星際大戰首部曲：威脅潛伏》（1999）、《星際大戰二部曲：複製人全面進攻》（2002）、《星際大戰三部曲：西斯大帝的復仇》（2005）。先拍的3部，屬於路克天行者學習成長經歷，最後打敗西斯大帝和親生父親黑暗武士的故事，可以稱作「星戰三部曲」。後拍的3部，反而是路克父親安納金成長以及歸附西斯大帝的故事，或許可以稱為「前傳三部曲」。根據網路上整理的「星際大戰關鍵事件年表」，安納金誕生在星戰西元前41年；雙胞胎路克和麗雅誕生在前18年；西元8年，麗雅和船長韓守樓結婚，先後生了3個孩子。要是盧卡斯還有意願拍下去，我們還可以看到「後傳三部曲」呢。

前傳三部曲

　　《星際大戰首部曲：威脅潛伏》講的是安納金天行者的故事。安納金和母親被賣給塔圖因一個長著小翅膀的外星人瓦頭當奴隸。7歲時，絕地大師金魁剛路經此地，發現他體內充滿「原力」，打算收他為徒。預言中又說：安納金將來會結束西斯大帝的戰爭。果然，他身手不凡，贏得沙漠中的車賽。金魁剛帶著他去幫助那卜星艾米達拉皇后，抵抗貿易聯邦的入侵；他和皇后身邊的女孩帕米成了好朋友。眼看著皇后要被敵人俘虜，急中生智，反而打敗了入侵者。原來，小女孩帕米才是真正的皇后，為了戰勝敵人，不得不改易身分。她擁立白卜亭為共和國的議長，維持世界和平。然而在戰鬥中，金魁剛為達斯魔所殺，他的弟子歐比王肯諾比正式收容安納金為徒。一切似乎底定，卻又潛伏著新的威脅。

　　第2部為《複製人全面進攻》，事隔10年，議長白卜亭要求議會授權，成立複製人大軍，宣言敉平分離主義者，戰爭即將爆發。17歲的安納金想要結婚，但為了帕米

的政治前途，不敢公開交往。回鄉探親，才知道母親被野人所虜，繼父坐視不救。安納金懷著憤怒，抱回母親的屍體，也殺光了野人部落。當他回到首都，遭遇杜酷伯爵攻擊，失去右手。帕米不想失去他，願意與他結婚。

第3部為《西斯大帝的復仇》。西斯大帝是一個操控戰爭，自己卻不露面的角色。當安納金事功漸大，被選為議員，絕地武士們不願賦予他「大師」的封號，還要他去監視白卜亭議長。他預見妻子將死於難產，內心充滿不安、猜忌與憤怒。他殺死敵人杜酷伯爵，白卜亭卻利用他的猶豫，殺死雲度大師。原來白卜亭就是西斯大帝，他給予安納金「達斯維達」封號，以及「逃避死亡的力量」，可免妻兒一死。安納金騎虎難下，殺死習武的絕地小孩，又銜命出使，殺光所有的分離主義者。一夕之間，改制為帝國，自己則變成了邪惡代言人。

歐比王不容許徒弟造孽，在火山口激戰。安納金掉入岩漿，全身著火，被西斯大帝救起，因此穿上黑盔甲，變成了生化人。而帕米生下的一對雙胞胎，由歐比王和歐嘉納議員分開領養，藏匿在人間。

圖片提供 / 得利影視

星戰三部曲

　　《星戰三部曲》是舊片。《曙光乍現》的開端，同樣
發生在塔圖因。兩個機械人R2D2和C3PO為議員麗雅送
信給歐比王，內藏帝國興建煞星的藍圖，卻被野人盜賣給
路克的繼父。原來歐比王將路克帶來，自己隱居山中。帝
國複製人部隊追殺而來。歐比王帶著路克，雇用韓守樓船

長的千年獵鷹號，飛往奧德蘭星，不料奧德蘭星已經被擊毀。他們進入死星，營救被俘的麗雅，卻犧牲了歐比王。反抗軍派出30架戰機，攻擊死星。路克在最後關頭，決定相信自己的原力，不再依靠電腦，終於摧毀了死星。

　　第二部是《帝國大反擊》。反抗軍藏身冰天雪地的霍石星，還是被發現了。激戰後，反抗軍突破包圍。韓船長仗著自己的飛行技術，躲在流星群中，最後打算飛往貝斯平，投靠好友藍多。沒想到黑武士先抵達，布下陷阱。路克則獨自飛往達可巴星系，尋找師父尤達，學習絕地武士的戰技。他擔心韓守樓和麗雅的安危，又尋蹤而來。韓守樓已經被碳化冷凍，送往赫特族的賈霸。路克的到來，無異是自投羅網。他終於知道原本認做殺父的黑武士，竟然是父親本人。對決後，路克失去了右手和光劍，被麗雅和藍多救出，坐上千年獵鷹號，趕去拯救韓守樓。

　　第三部是《絕地大反攻》。路克裝上義手，與麗雅、藍多拚命打敗賈霸，救出韓守樓。他自己再回到達可巴星，尤達生病將死。尤達要求他必須面對自己的父親達斯維達。路克獨自去找父親，被帶往死星面對西斯大帝。眼

看反抗軍節節敗退，路克必須獨力一戰。當他打敗父親黑武士，西斯大帝要求他殺父以自代。他當然不肯，被西斯大帝電擊，處於瀕死狀態，父親出手救了他。西斯大帝墜落死星的核心，父親重傷而死。

從劇情體悟人生

喬治盧卡斯的星際大戰系列作品，屬於「輔導級」，必須大人陪伴才能觀賞。受到限制的原因，不外是戰爭場面過於逼真，不免血腥。但我還是認為值得全家人共同觀賞。坊間可租借的科幻電影無數，都源自此系列作品，卻也都無法超越其成就。

電影中不斷的談論「原力」和「氣」，使用的英文原字是Force，是「武力」或「氣勢」的意思；也可以說是「氣象已成，勢必如此」。但我覺得這個字眼應該還包含「原始的欲望與蠻力」，不是透過「理性」或「自覺」而可以控制的。電影中還喜歡設定「預言」。「預言」有時候會被誤讀，歐比王曾經感嘆的說：「預言安納金會消滅

西斯，而不是加入西斯」；他萬萬沒有想到，「預言」轉了幾圈以後，最後還是實現了消滅西斯的預言。是作者盧卡斯故弄玄虛，要讓觀眾擔心。

6部劇情看起來很複雜，拆開來，是簡單的6條故事線；合起來，又變成了一部如假包換的「星際戰爭史」。每部劇情的轉折，往往出人意表。戰鬥的勝敗得失、生死存亡，在一夕間反轉，能如己願嗎？人生的習題，是非善惡、愛恨情仇，都屬於多重選擇題，牽一線就動了全局，不是單一選項。父親與孩子的衝突，家庭血緣的糾纏枝蔓，如何能了斷頑孽？是非、對錯，反覆辨正，共和國的議長，怎麼會變成專制帝國的皇帝；民主的呼聲宏亮，轉過身就變成了箝制自由的苛政？直教我們對自己的「智慧」，產生了懷疑。尤達大師說：「未來總是在變」，變好、變壞，不是我們想過了，就可以自己決定。

古人說：「得失之間，使人無情；權勢之下，使人腐化。」或許這個道理，可以幫助我們稍稍辨識真情與假意的所在。

暗藏玄機的旅程

《黃金羅盤》的傳奇與預言

這是一部夾雜著甜美與苦澀的奇幻電影。從展現的場景來看，英國牛津喬登學院的古堡建築沐浴在金黃的夕陽底下，豪華的飛行船從學院的草坪飛出，在湛藍的星空下飛往北極，小女孩騎著大白熊在極地皚皚白雪中奔馳，冰熊族王位保衛戰激烈的演出，極地實驗室中一群穿白制服被控制的無辜的孩子們，撒摩耶的蠻族與吉普塞人、女巫族的聯軍戰鬥；充滿了美麗與醜惡、壯闊與渺小、苦難與生機的對比，令人炫惑而戰慄。

三個重要的女性角色

劇中的小女主角萊拉貝拉克，用「聰明、機智、美麗而純真」來形容，恐怕還不夠。她有倔強的個性，不

輕易服從，甚至懂得使心眼去攪擾敵人的意志。電影公司選上11歲女孩達可塔布李察絲，初登銀幕，就征服了全世界。妮可基嫚飾演考爾特夫人，也是萊拉的母親、艾塞列伯爵的妻子，教諭權威的擁護者；銳利的眼神，縝密的盤算，堅忍的心志，報復的動機，卻又有不食子的母虎性格，把「邪惡與美豔」統統表現出來。

電影中，還有個溫柔而美豔的角色，是伊娃格林飾演的女巫王塞拉芬娜，永保年輕，依然戀著白髮皤皤逐漸老去的法德爺爺，與艾塞列伯爵、庫爾特夫人之間的明爭暗鬥，形成強烈對照。只可惜，在影片中發揮不多。

至於扮演男主角艾塞列伯爵的演員丹尼爾克雷格，帥氣而有才幹；在書本原著裡，他還創建了「宇宙星橋」，可以讓人通往多次元的世界。但影片中並沒有描述這項發明，反而在故事前段就讓伯爵被傭兵撒摩耶人俘虜，失去蹤影，成為萊拉尋找的對象，也開啟下集劇情的線索。

前往北極的探險旅程

　　故事發生在一個與我們平行的宇宙中，每個人身旁都有一隻守護精靈。萊拉的守護精靈是隻鼬鼠，名叫小潘，靈巧、好奇，善於鑽探；可是在戰鬥時會變成花斑貓、鷹隼、信天翁；在猶疑恐懼時則變成小老鼠。當她長大以後，守護精靈才不再起變化。她被認作艾塞列伯爵的侄女，寄宿牛津喬登學院，要被教養成淑女。

　　有一天，她進入密室去偷道袍，用來嚇唬吉普賽小孩比利，卻發現教會人士在酒中下藥，要阻止艾塞列伯爵向學院申請前往北極的經費，去研究「塵」的轉換過程。這時候，學院的贊助者考爾特夫人出現了，她向院長要求帶萊拉外出遊歷。這是教會派與學院派角力的開端。臨行前，院長將黃金羅盤，也就是「真理探測儀」，交給了手無寸鐵的萊拉，讓她在危險時有個助力。

　　當考爾特夫人發覺黃金羅盤在萊拉手中，而萊拉發現比利和羅傑被考爾特指揮的吞人獸綁架，就到了攤牌

的時候。吉普賽人拯救萊拉，萊拉學會使用黃金羅盤，查出失蹤的孩子在波伐格。

女巫王告知萊拉，途經托勒桑城可以找到得力的助手。熱氣球飛行員史科比適時現身，當起她的「空軍」司令；也指示她尋找冰熊王歐瑞克，好作為地面的主攻部隊。然而歐瑞克失去盔甲，落難在人類的酒吧，以勞苦工作換取威士忌酒買醉。萊拉鼓勵他，告知盔甲的藏匿之處，使他恢復信心。萊拉還孤獨的一人走向冰熊王國，拉下頭罩，詞語清晰的述說，以誘引壞熊王瑞格納接受挑戰，使歐瑞克經過戰鬥重登上熊王寶座。

在黃金羅盤的指示下，萊拉又騎著歐瑞克在雪地中奔馳，在陰暗森冷的小屋中，找到了逃出實驗室的比利。大夥兒循線進入波伐格，救出所有受困的孩子，因而觸發大戰。女巫王塞拉芬娜率領女巫，協助吉普賽的部眾戰鬥，終於不負使命，完成任務。

被救出的羅傑主動加入尋找伯爵的任務，與萊拉、女巫王、冰熊王一同搭上史科比的熱氣球，前往北極，要把黃金羅盤帶給伯爵。冒險的旅程，準備進入第2集。

什麼是黃金羅盤？什麼是塵？

　　什麼是「黃金羅盤」？它像個有蓋子的大型懷錶，是實用的碼表，也像個導引方向的羅盤，金黃色的金屬打造。盤緣上雕有36個圖騰符號，象徵宇宙間的各種人、事、物。錶面上有3根指針，如果能指出3件相關的圖騰，就能夠讓人看見事情的原委，知曉祕密。說是「真理探測儀」，倒不如說是「真相告知器」。只有像萊拉一般的純潔女孩，才可以無私的、直覺的看透事情真相。教權人士處心積慮的要奪得黃金羅盤，只是要斷絕世人對未知事物的探索。

　　至於艾塞列伯爵發現的「塵」，到底是什麼？簡單的說，是一種「物質」，像原子、分子，但可以任意塑造出不同的細胞結構，構成不同的生命體。「物質」是不變的，永遠存在；當構成「生命」的物質穿越到不同的世界裡，就會用不同的方式重新出現。因此，生命也是永恆的、循環的、變化的、自由的。如果人們接受了這種「塵」的觀念，得到了「生命的自由」，就不會被社會中的威權人士所控制。

故事中的教權統治者，想要在孩子小的時候與精靈分割，就不會受到「塵」所汙染，就可以在唯一的神權思想下，平安快樂的長大成人。當孩子與精靈被切割之後，等於是沒有靈魂的人。

萊拉說，等她長大了，那時候「塵」會來拜訪艾塞列伯爵和她，帶他們到另個世界，那時候她就知道什麼是「塵」？她想說，當生命走到盡頭，會以「塵」的方式演化成另外一種型態，她期盼以那種可能性發生。再簡單的說，她知道「死亡」並不可懼，因為生命可以用另外一種型態來表現。我不認為原著作者想要否定宇宙間的創造之神，而是想透過「大自然化育」來說明有更多變化的可能，用來闡述生命的本質與去來。

為少年啟蒙人生之作

《黃金羅盤》完成於1995年，是英國少年小說家菲力普普曼奇幻史詩《黑暗元素三部曲》的首部曲。此書初版時，並未預期會轟動，學術派的評論者與普羅大眾的

讀者，居然同時接受，也馬上贏得了卡內基獎與衛報最佳童書獎。普曼在5年內又陸續完成《奧祕匕首》、《琥珀望遠鏡》兩部，連美國圖書館協會都選為「青少年十大好書」。他被譽為「最危險的作家」，意思是說他的作品早50年出版，一定會被戴上傳播邪說的罪名，甚至會被砍頭。而此刻出版，卻變成青少年啟蒙思想的先行者。

普曼創作的原始設定就是給少年朋友閱讀，他認為不應該低估少年的理解與思考能力，要讓他們提早碰觸成人世界的鬥爭與虛偽，才有助於孩子自我成長，認識生存意義、死後歸屬，以及與宇宙間物質與精神的關聯。

在《黑暗元素三部曲》之中，還藏有太多的人間議題。譬如，父母子女間的關係出了裂縫，社會低層人民缺乏人權關注，管理階層強悍而顢頇，這些都是國際社會曾發生的困境。但其中最醒目的，應該是女巫王塞拉芬娜的預言，她說：「未來的戰爭都掌握在萊拉的手中。」意思是對抗社會僵化已久卻又不曾褪色的父權思想，推動自由意志的覺醒，就憑著這小小女孩萊拉，雖柔弱但堅韌的性格，絕對是改變社會信念的動力。

情感篇

愛化解了世間的殘酷

《尋找夢奇地》的神奇酵素

圖片提供 / 得利影視

單從電影譯名《尋找夢奇地》，會讓人以為是《哈利波特》系列的魔法幻境故事；影片盒上也標識著「《魔戒》、《納尼亞傳奇》億萬特效群精采打造奇幻世界」。如果存著觀賞精采畫面的心情來看，一定會大失所望。

故事簡單，人物單純，好像就發生在你我的身旁。男主角傑西是個11歲男

孩，擅於賽跑，也熱中於繪畫。他的爸爸辛勤工作，但收入菲薄，要養活一家七口人，實在不容易。傑西是家中唯一的男孩，不能及早分擔家務，卻沉溺於跑步和畫圖，讓爸爸很不高興。

開學在即，接二連三的意外發生。家裡沒錢買鞋，他只得到一雙姊姊穿過的粉紅色球鞋。他用墨筆將鞋面和鞋帶塗黑，才走出家門，馬上被水淋溼，變得骯髒無比。到了學校，一個轉學來的女孩萊絲莉柏克走進教室，被安排坐在他旁邊。賽跑時，萊絲莉不費吹灰之力跑贏全場男生。放學回家時，萊絲莉竟與他在同站下車，原來她是跟父母剛搬來的鄰居。

怪咖變成了啟蒙者

萊絲莉短髮，穿著T恤、牛仔褲、高筒球鞋，動作瀟灑俐落，言語犀利，讓傑西渾身不自在。譬如，傑西盯著音樂老師艾蒙茲發呆，萊絲莉走到他前頭說：「照張相片可以看得更久。」傑西只敢遠遠的欣賞艾蒙茲老師，萊絲

莉慈恿他主動去幫忙搬運樂器，因此贏得老師的關注。

　　遇到校園霸凌事件，萊絲莉可以裝作無所謂，還去跟施暴者丹妮絲示好；有時候，她又乘機聯合其他弱小的同學去抗議；有時候，她還可進行縝密的報復行動，讓丹妮絲暗戀校園帥哥成了笑柄。

　　當萊絲莉的作文被麥斯老師讚美，傑西既羨慕又嫉妒。萊絲莉說家中沒有電視的時候，班上同學譁然，她馬上反脣相譏，說「整天看電視的無腦」。傑西生氣的時候，她會適時遞上一片口香糖。生日時，她又帶給他一盒價值不斐的水彩顏料。妹妹梅貝兒要當跟班，她三言兩語，釋出轉送芭比娃娃的訊息，讓梅貝兒轉怒為笑，自動離開。

　　有一天，這個怪咖同學向傑西建議，進入後方的森林去尋找屬於他們的奇幻王國，也開啟了傑西的心扉。

進入泰瑞比西亞

　　要怎樣進入這個神祕王國呢？他們找到了一條掛在老

山楂樹的「魔繩」，盪過河就進入了王國。一座荒廢的樹屋高懸樹梢，可以鳥瞰整個王國，他們便成了這裡的國王、皇后，管轄這個名叫「泰瑞比西亞」的王國。於是，重新整建樹屋，塗上色彩，成為他們課後必到的「祕密基地」。當松果落下，松鼠越過樹梢，他們想像敵人來攻擊。為了回報萊絲莉的分享，傑西向果農要了一隻小狗轉送萊絲莉，也為王國添加了一位泰倫王子，來抵擋入侵的巨人。

這是傑西覺得最快樂的時刻，他彩繪、建築的能力被肯定，又能發號司令，守衛一個想像的王國，變得強壯、勇敢又有智慧，一改現實環境裡被父母忽略、同學嘲弄的窘境。甚至還得到音樂老師艾蒙茲的青睞，在星期假日的早上帶他去參觀博物館。

第一次背叛

艾蒙茲老師的車子載著他經過萊絲莉門前，他想開口去邀約她，但他想霸占艾蒙茲的念頭，又占滿了心

胸。這可能是他第一次「為一個女生去背叛另一個女生」的經驗。

從博物館回來，甚至還與老師相約下次的參訪。可沒想到，當他走進家門，一個可怕的消息正等他。「萊絲莉死了！掉進了暴漲的河水中。」家人一時找不到傑西，還以為他也遇難了。

他深切自責，一時的私心，沒有要求老師也帶萊絲莉去博物館，才造成不幸。是他害死了萊絲莉！

喪禮，他覺得很虛假。回家後，梅貝兒還問他看見屍體了沒有？他打了梅貝兒一個耳光，生氣的衝進自己房間，把萊絲莉給的圖畫紙和水彩搬出來。萊絲莉以死來懲罰他，他恨死了，希望不曾認識萊絲莉。他把紙丟進河裡，再把水彩一管一管的擠入河中。鮮亮的五彩，也被河水帶走了。

重返泰瑞比西亞

在學校裡，萊絲莉的桌椅被搬走。他與同學格雷起衝

突，還好麥斯老師諒解，並且述說自己失去丈夫時的痛苦。格雷不好惹，下課後又襲擊傑西，沒有想到平時欺負人的大姊頭丹妮絲卻為他報了仇。丹妮絲出身暴力家庭，常受父親毒打，也習染暴力傾向，當她看見傑西為摯友死去的哀慟，也感受了友誼的滋味。

下課回家，他一個人走進森林，卻聽見有人大聲喊救命！原來是梅貝兒跟蹤而來，差點掉進河裡。他左思右想，這條惡水會帶走他的好友、親人，為什麼不搭一座橋，讓人從容走進去，分享泰瑞比西亞的一切？

他向開車離開的萊絲莉父親，要了堆放房子旁邊的木頭，開始裁鋸。當橋梁完工時，傑西裝神祕帶著妹妹重新進入王國。新的皇后誕生了。真好！愛需要分享，人為什麼要孤獨的活著？

派特森小姐生活經驗的再現

這部電影改編自美國兒童文學家凱瑟琳派特森的成名之作《通往泰瑞比西亞的橋》。故事場景原本設在1930

年代美國首都華盛頓近郊的雲雀小鎮，以及史密斯索尼亞學院的博物館，拍攝電影時都被模糊化。原本是嬉皮型的音樂老師，改變裝扮，顯得潔淨美麗。小女孩子玩耍用的紙版人，則改成現代人熟悉的芭比娃娃。全篇情節更改不多，可以說是忠於原作。只是譯者在翻譯角色人名時，想要使用中文姓名的慣例，反而造成讀者閱讀上的麻煩。

作者派特森小姐的父母來中國傳教，1932年在江蘇鎮江生下她。她的童年在淮安長大，也曾去日本受過教育，因二次大戰而返回美國。異鄉遷徙與父母忙碌的傳教工作，讓她的童年充滿孤寂之苦，但也使她的作品帶著東方的憂鬱色彩。故事中的萊絲莉有她的身影，萊絲莉父母是高級知識分子，以寫作維生，說是為孩子而搬到鄉下生活，並不是實情。她藉著萊絲莉的嘴說：「我還是不相信上帝會亂叫人下地獄」，也表現出對那時嚴苛的教規有些意見。她寫作的另個原因是兒子在8歲那年，最要好的朋友意外死亡。為了撫平孩子傷痛，於是動筆寫成這個失去摯友的故事。

這部小說於1977年完成，獲得美國紐伯瑞獎，先後

被翻譯成24國語言，銷行500萬冊。2007年被改編成電影，由紐西蘭威塔工作室製作，在《魔戒三部曲》、《金剛》、《納尼亞傳奇》之後，自然有精細的動畫處理。但因為是寫實生活素材，又特別關切孩子的孤獨與成長，自然少了奇幻作品的神奇性。

真愛，永不止息

《尋找新樂園》的創作由來

《尋找新樂園》是一部老少咸宜的片子，DVD的包裝盒上有俊男強尼戴普和美女凱特溫絲蕾並列的劇照，看起來像是溫馨愛情片。「新樂園」3個字，不就是公賣局販賣的香菸品牌？或者是狂歡場所的代名詞？對照英文原名「Neverland」，一般常譯為「虛無島」或「夢幻島」，何以譯作「新樂園」？想必有更深的道理。

真人真事搬上舞台

電影開始，銀幕上出現「倫敦1903」的字樣，強調這是真人故事改編。一個年輕劇作家詹姆斯巴利躲在舞台後方偷看觀眾的反應。散戲以後，戲劇製作人查爾斯（達斯汀霍夫曼飾演）向詹姆斯表示希望他能提供精采的劇

本，好贏回觀眾的喜愛。

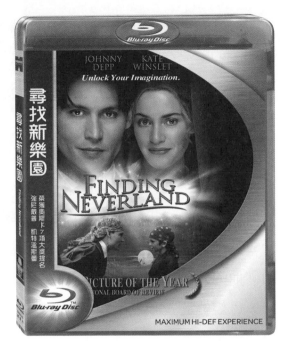

寫作總要有靈感吧！靈感不來，詹姆斯帶著愛狗波波去公園散步。坐在公園綠色長椅上看報紙，發現報紙破個洞，那是劇評家惡毒的批評文章，被女僕艾瑪剪掉了。透過報紙的

圖片提供 / 得利影視

「洞」，詹姆斯看見了戴維斯一家人在野餐。而長椅底下竟然躲著一個5歲的小男孩麥可，他想像自己被惡毒的哥哥喬治關在地牢裡。

詹姆斯很快認識了這個家庭，丈夫骨癌剛剛去世，母親席薇亞帶著喬治、傑克、彼得和麥可4個孩子過活。可能是同情心作祟，也可能是詹姆斯玩性太大，很快就跟4

個兄弟玩在一起，決定為他們寫部戲，甚至還帶一家人住到鄉下的避暑小屋。詹姆斯的妻子很不高興，以為丈夫愛上了席薇亞；而席薇亞的母親也很不高興，認為詹姆斯妨礙了席薇亞再嫁的機會。

在4個孩子中間，老三彼得最敏感，他不喜歡詹姆斯介入他們的家庭，說：「你不可能取代我的爸爸。」詹姆斯注意到彼得，也想起了自己的一段往事。原來他和彼得一般大的時候，哥哥大衛死了，母親傷心欲絕，不肯再照顧其他的孩子。有一天，他穿著大衛的衣服出現在母親面前，母親終於正眼看了他。一夜之間，他長大了，他決心陪伴著大衛在「夢幻島」生活下去。他也願陪著戴維斯家庭，共同創造這個擁有印第安、海盜，以及鱷魚故事的冒險世界。

小飛俠彼得潘的演出

《小飛俠彼得潘》，創造了一個長不大的男孩故事。他帶著溫蒂和弟弟們從窗戶飛出去，「向右邊第2顆星星

飛去，直到天明」。在舞台上，詹姆斯讓演員吊著麻繩（不是現在的鋼絲），在舞台飛來飛去，好不熱鬧！有個演員還穿著大狗的服裝，扮演他們家的紐芬蘭犬，來照顧孩子，很逗趣。首度公演的時間是1904年12月24日，聖誕節的前夕。席薇亞病重，孩子們留在家中，只有彼得單獨坐馬車，去觀賞首映。

電影中，詹姆斯向製作人查爾斯要了零散在席位中的25張票，說是要留給貴賓。查爾斯很納悶，開演之前，還想把這25張賣了，多賺一筆錢。沒想到來的是孤兒院裡的孩子，他們走很遠的路來到劇院，引起騷動，有些觀眾還露出害怕、厭惡的神情。開演之後，孩子們笑聲連連，感染了在場的紳士、仕女們。導演以這段劇情表現詹姆斯關愛孩子的一面，不過也反映了在那個時代觀看戲劇是貴族或有錢人的權利。

時間永遠不夠用

席薇亞病倒了，3個孩子也失去觀賞《小飛俠》首

映的機會。席薇亞安慰大家：「那只是一場戲，並不重要。」為了彌補缺憾，詹姆斯把整齣戲搬到她們家的客廳演出。這怎麼可能呢？電影裡頭是這麼演的。演員就站在客廳裡念誦台詞。當叮噹向觀眾問話：「你們相信小仙子嗎？相信有小仙子的人就拍手！」最冷面的外婆先鼓掌，其他人也跟進。布幕被打開了，夢幻島神奇的展現眼前，奇花異草綻放著，柔和優美的音樂漸漸宏亮，島中忙碌的孩子不停的穿梭。席薇亞站了起來，也走進畫面裡頭。

外婆的鼓掌是有意義的，因為她將要失去摯愛的女兒，內心的悲痛可想而知。而席薇亞在此時，將穿越人生的門檻，進入另一個世界。

「時間永遠不夠用，孩子們都知道，只是希望假裝下去，假裝你是家裡的一分子。」席薇亞對詹姆斯說。喪禮結束，彼得又對詹姆斯說：「你不可能取代我的爸爸」，與先前同樣的一句話，卻有不同涵義。彼得不敢想望有詹姆斯當爸爸的福分。外婆變得好勇敢，她向詹姆斯說：「只陪他們一點時間，不夠好！」邀請他來承擔孩子的監護權，如果他願意。

彼得拿出詹姆斯給他寫劇本的簿子，在他撕碎以後，媽媽又將它黏回來。彼得說：「我以為她會一直在。」詹姆斯回答：「她仍然在，在想像的每一頁裡。」彼得又問：「為什麼一定要死？」詹姆斯想了想，還是無奈的回答：「我不知道。」這是〈天問〉吧！還是〈長恨歌〉？

故事到這兒，再談人生愛恨情仇，其實都是多餘了。為什麼鱷魚會吞下滴答滴答響的鬧鐘？是不是象徵著「誰也逃不出時間的命運」？故事中一位史諾夫人前來讚美《小飛俠》的演出成功，詹姆斯問起常與她同來觀劇的先生。「他過世了！」泰然的語氣，是導演馬克佛斯特用不著痕跡的手法表現了自己的生死觀。

現實生活與電影想像的交疊

詹姆斯巴利，1860年生於蘇格蘭奇利繆爾小鎮，他是織布工人家中第9個孩子，愛丁堡大學畢業。36歲移居倫敦，擔任記者，並開始從事小說、戲劇創作。1904年發表了《小飛俠彼得潘》，成為英皇愛德華時代著名的劇

圖片提供 / 得利影視

作家。1919年起，擔任過3年的聖安德魯斯大學校長。1937年過世，他把所有的著作版權捐給一所以治療兒童病患為主的大奧蒙醫院。這所醫院從來不曾收過這麼大的一筆捐款，到現在還是。

導演馬克佛斯特說，他並不打算拍攝巴利先生的生平故事，只想抓住詹姆斯創作《小飛俠》的一段緣起。他做了許多考據：詹姆斯認識戴維斯家庭的地方，是現在的肯辛頓公園；看球賽的公園，是在倫敦郊外；坐在他身旁勸他避開謠言的人，據說是寫《福爾摩斯探案》的柯南道爾。詹姆斯的妻子瑪莉與吉伯坎寧認識、再婚，是發生在兩人離婚之後，為劇情需要而更動了事實。

不過，這個片子最該注意的，還是導演和編劇的手法。他們把巴利先生的生平往事，《小飛俠》舞台演出的模擬狀態，詹姆斯與戴維斯家人想像遊戲的影像具體化，以及一般人對《小飛俠》故事的普遍印象，交叉混合，合乎現代戲劇多元交疊與拼貼的技巧。

　　萬變不離其宗。不管是詹姆斯巴利，或者是這部電影的導演、劇作家，都只想闡明一個信念，就是：只要你相信，你思念的人就可以永遠活在「新樂園」裡，而真愛更可以代代相傳，永不止息。世間的天災人禍不斷，很難想像人間沒有了愛，世界會變得多麼可怕？

湯姆漢克斯詮釋的成長滋味

《飛進未來》的時空穿越

　　長大成人，是不是每個孩子最期望的事？13歲的男孩佐士巴士傑，是個美國紐澤西州某小學的棒球隊員。他常常被大人嘮叨，煩得不得了。有一天，他在公園裡發現一台詭異的投幣機，沒有插電，卻能夠亮燈運作。他投入25分錢的硬幣，結果從許願機裡掉下一張祈願卡，卡片上寫著：如你所願。第二天早上，佐士在媽媽的催促聲中醒來，發覺自己真的長大了，褲子穿不下，偷偷跑進爸媽的臥室裡，拿件爸爸的西裝褲來穿，卻被媽媽當作竊賊，用掃把趕了出去。佐士的願望實現了，可是他得離家獨自生活呢。

　　到紐約去吧！到玩具公司當職員，不是很快樂嗎？假期無處可去，到麥米倫玩具公司的門市部玩玩具，好打發

時間，卻吸引了一群孩子圍觀。公司的老闆來視察，看見一個年輕人在門市部促銷玩具，知道是自己公司裡的職員，馬上拔擢他當產品發展部的副總裁。公司裡漂亮的祕書小姐蘇珊看見佐士受到老闆寵愛，馬上向他示好，她怎麼也沒有想到，眼前這位帥哥是個13歲的孩子變成的！

佐士找他的死黨比利幫忙尋找魔術機器，好變回原樣。可是他熱愛的玩具事業，以及和蘇珊小姐的愛情，都已經上了軌道，很捨不得放棄。他內心裡掙扎了好久，決定向蘇珊說明事實，並且邀請蘇珊一起變回小孩。蘇珊拒絕了，因為她的童年是痛苦的，不堪回首。在紐約海濱公園找到了昔日的許願機，佐士投幣，重新許願，願意變回孩童，蘇珊開車送他回家。當他下了車，走向家裡，身體漸漸變小。

這部電影的英文名稱叫作「Big」，中文名稱是《飛進未來》，1988年福斯公司發行，由湯姆漢克斯和伊莉莎白柏金主演。湯姆漢克斯的外表有些憨憨傻傻，可是動起心機，兩個小眼睛溜溜的一轉，整個人就「亮」了起來。在這部影片中，他表現了孩子對「長大成人」的渴望，也

反襯出大人世界「貪名求利」的毛病。他擅長展現美國小人物的生活現況與心聲，喜歡用喜劇的手段，讓小人物躲過命運的捉弄，而獲致世俗的幸福，同時又喜歡「科幻」的手段，來使平凡的生活添上神奇的色彩。

現代《美人魚》

1984年湯姆漢克斯演出的《美人魚》（Splash），讓安徒生的童話走進現代時空中。故事裡的艾倫包爾是個二十來歲的年輕人，因為在紐約商場工作壓力太大，他回麻州鱈魚角渡假，不小心從船上掉進海裡。海底的美人魚將他推上岸邊，又拿著他遺落海中的皮夾，來紐約找他。美人魚從愛麗絲島登陸以後，花了17個小時，透過電視牆學會英文，根據證件上的地址找到艾倫。

這時，有個瘋狂科學家要證明美人魚確實存在，而且變身為人，混跡人群，只要潑水，就會使美人魚現出於尾巴的原形。美國國防部得知美人魚登陸的消息，全面搜捕。使得艾倫和美人魚受盡苦頭，還被浸泡在水池中。艾

倫最後被證實不是美人魚而獲釋，他找了些朋友，搶救美人魚，運送海邊。在美國陸軍的追趕下，來到海邊，艾倫決定與美人魚同赴海中，離開紛擾不安的人間。

這個故事有安徒生〈美人魚〉故事的童話趣味，歌頌為愛情犧牲的偉大，也加入了現代的科幻色彩，以及維護生態環境的意念。但在另一方面，似乎也要責備現代人迷失於金錢與工作之間，成天忙碌、盲目、緊張，缺乏抗壓力的悲哀。

傳遞正向信念的《阿甘正傳》

湯姆漢克斯的另一部作品《阿甘正傳》，與《美人魚》秉持完全不同的人生態度，熱心、誠懇，相信天堂的存在，堅持友誼。佛瑞斯特甘出生於美國阿拉巴馬州小岩城附近，靠母親撫養長大，智商只有75。他與鄰居女孩珍妮共度悲苦的童年生活。由於他常被人欺負，練就了快跑的本事，又憑著跑步而保送進入阿拉巴馬州立大學，每天在橄欖球場上衝鋒陷陣。

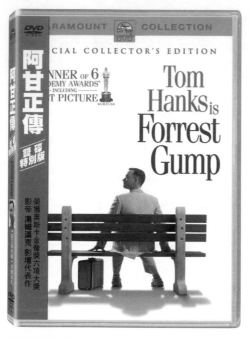

圖片提供 / 得利影視

他畢業後加入陸軍，認識好友巴布，以及中尉排長丹恩。參加越戰時，巴布陣亡，丹恩斷了雙腿，而阿甘屁股中了彈。在醫院就醫時，發現自己能打乒乓球，代表美國陸軍隊與中國大陸展開「乒乓外交」，二度接受總統的贈勳。

退伍後，為了實踐死去戰友巴布的心願，他買艘漁船從事捕蝦，斷腿的丹恩前來幫忙。遭遇卡門颶風，大部分的捕蝦船受損，阿甘的生意因此大發利市。他的事業成功了，把部分盈餘分給巴布的母親，並且捐助慈善公益團體。

母親死後，珍妮歸來。他向珍妮求婚，珍妮卻無端的離開。阿甘非常想念珍妮，開始了長達3年2個月的慢跑，

成為新聞人物，甚至有許多人跟在後頭跑步。回家以後，他得到珍妮的消息，前往會面。發現珍妮為他生了孩子，已經兩歲，而珍妮卻得到絕症。他與珍妮結婚，陪伴她，讓她安靜的走完人生旅程。

這個勵志故事是根據美國作家溫士頓古倫的作品改編，在1994年出品，馬上風靡了全球，還得到奧斯卡最佳影片、最佳男主角等6項大獎。有一句名言，流傳甚廣。在電影開端前，阿甘說：「人生就像一盒巧克力，你永遠不知道會吃到什麼口味。」變成了社會上最有鼓勵性、最有滋味的語言。阿甘堅持著「我要上天堂」、「說到要做到」等等信念，也被大家所傳頌。連賣手機的廣告，也模仿阿甘慢跑的情節，淘氣的說：「不要再打了，大罐的（醬油）用得比較久，敢不好？」

《阿甘正傳》的故事中出現了橄欖球賽、越戰、嗑藥、嬉皮文化、乒乓外交、水門竊密事件、總統遭暗殺，或者是個人企業成功的「奇蹟」，都是給所謂「三、四年級」老朋友回憶四、五十年前的歷史往事，希望能讓老朋友想起個人的成長經歷。導演甚至把阿甘的身影剪進黑白

顏色的新聞事件中，讓觀眾覺得親切有趣，卻又滑稽古怪。以現今的觀點來看，手法是有點幼稚；無怪乎要用一個弱智者的角色來敘述故事。而這個古怪又勤奮的角色，詮釋成長的艱辛與甜美，湯姆漢克斯是「非他莫屬」了。

金童玉女的愛情習題

湯姆漢克斯與梅格萊恩三部戲

憨傻而耿直的形象，咬緊牙根面對人生難題，一直是湯姆漢克斯的最佳標記。在電影銀幕上，他3次與梅格萊恩演出了愛情故事。梅格萊恩素稱甜姐兒，個子不大，金黃頭髮，藍色的眼睛，有時候出神，有時候憂鬱，有時候執著，頗令人憐愛。他們兩人都有張娃娃臉，湊在一塊兒，稱作金童玉女，也十分恰當。

梅格萊恩的母親熱愛表演，離家去追求自己的明星夢。在高中任職的父親撫養他們4個小孩長大。可能是單親家庭的緣故，養成梅格的憂鬱氣質，以及堅忍不拔的個性。儘管她與母親的關係不好，依然遺傳了母親對戲劇的熱愛。就讀紐約大學時，她靠著拍電視廣告的收入來付學費。21歲，她進入電影圈當配角，也拍了幾部電視劇。3年後，她轉往好萊塢發展，參加《捍衛戰士》等片的演

出。1989年，梅格與比利克里斯多福領銜演出浪漫喜劇片《當哈利碰上莎莉》，找到了她最擅長的戲路。隔年，她與湯姆漢克斯第一次合演《跳火山的人》，不算成功。1993年，第2次合作演出《西雅圖夜未眠》，確定了「最佳銀幕情侶」的封號。5年後，第3次合作演出《電子情書》，得到更多影迷的青睞。在此期間，梅格也曾嘗試在幾部片子中，演出吸毒、酗酒、神經質的女人，不過並沒有得到預期的成就。

這3部愛情電影，正好像是3道習題，考驗著湯姆漢克斯和梅格萊恩的答題能力。

1990《跳火山的人》

被影評家戲稱為幻想神話片《跳火山的人》，是有些瞎扯。湯姆漢克斯飾演一位身患絕症的男人喬班克斯，接受某富豪的委託，前往神祕島嶼擔任危險的任務。負責聯絡的是一對同父異母的姊妹，由梅格萊恩一人扮演兩個角色。妹妹派翠西亞答應父親的委託，但要求獲得另一艘遊

艇的所有權。她被憨厚的喬感動，承認自己自私、無禮，靈魂有病。他們的船在海面上遭遇颱風，船隻沉沒，十幾個大皮箱浮上來，喬把皮箱捆在一起，當作救生筏，在上頭打高爾夫球，還與派翠西亞跳舞呢。由於缺水，派翠西亞昏迷過去，喬在旁細心照顧，終於登上小島獲救，正是他們的目的地：非洲玻里尼西亞的瓦朋尼島。當地島人唱歌跳舞，不務正業，尤其喜歡喝汽水，沒有人願意成為火山祭品。喬知道是富商的詭計，仍願履約犧牲自己，派翠西亞很感動，決定委身於他。就在族長托比的證婚中，火山爆發了，派翠西亞陪伴著喬，雙雙跳入火山口。奇蹟發生，派翠西亞和喬沒死，反而被噴出的岩漿彈入海中，正好落在先前那十幾只皮箱旁，因而獲救。瓦朋尼島山崩地裂之後，呼嚕呼嚕的沉入大海。

　　這個故事太誇張了，用荒誕的鬧劇手法，來詮釋婚姻、愛情，除了有娛樂效果之外，不容易打中觀眾的心坎。

1993《西雅圖夜未眠》

　　《西雅圖夜未眠》的愛情描寫，大量套用經典名片《金玉盟》裡頭的片段和對白，有點像抄寫習題一般。梅格萊恩飾演與華特訂婚不久的女編輯安妮李，在聖誕夜開車返家途中，收聽芝加哥某電台的叩應節目，有位孩子喬那打電話給主持節目的心理醫生馬歇爾，幫父親山姆（湯姆漢克斯飾演）徵友，述說山姆失去妻子後的悲傷。安妮莫名的感動起來，決定到西雅圖尋找男主角。陰錯陽差，安妮敗興而返。然而喬那認定她是最佳繼母人選，寫信約定在情人節紐約帝國大廈見面。在最後關鍵，安妮向未婚夫華特說出心中的真情，奔去赴約。此時夜幕低垂，帝國大廈即將關閉，趕來尋找喬那的山姆，終於在頂樓見到了安妮。故事雖然有些濫情，但能夠讓3人組成歡樂家庭，觀眾還是滿心期待！

1999《電子情書》

　　《電子情書》的出現，其實是反映了電子e世代的到

來！大家在網路上交談，是不是比虛偽的、恭維的、侵奪的現實世界更加真心？鏡頭從電子合成的都市模型開始，漸漸看見了帝國大廈、世界貿易大樓，才知是美國紐約。鏡頭再拉近，像卡通動畫一般幾何圖形的汽車在馬路上急馳，帶我們進入溫暖的屋子裡，女主角正

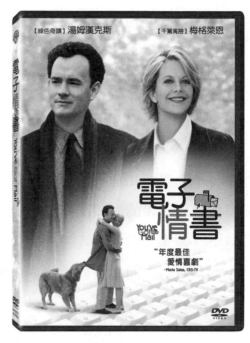

圖片提供 / 得利影視

以伊媚兒（e-mail）與人交談。導演很巧妙的告訴我們，這是個芸芸眾生中的小故事。

梅格萊恩飾演凱瑟琳凱利，從母親賽西莉亞手中，接下小小的童書書店，面臨喬福斯經營的大型量販書店，利用低廉的折扣來吸引讀者，惡意併吞小書店的競爭。凱瑟琳面對書店倒閉壓力，視現實界的喬為眼中釘。她與電子

信件的朋友相約在拉羅咖啡廳會面，不但被放鴿子，還被仇人喬奚落一番。她的親密男友法蘭克，是個書評家，經不起誘惑，投入電視女主持人的懷裡。

在聖誕夜時，她必須遣散員工，結束母親經營42年的書店。心中所有的苦痛，只能夠透過電子郵件向神祕友人傾訴，她哪裡知道傾訴的對象竟然是現實生活中的敵人？而喬發現約會的對象，居然就是電子郵件的傾訴者，他也是坐立難安。親密的女友派翠西亞是個心狠手辣的出版編輯，在電梯故障時歇斯底里的咆哮，讓喬決定離開她。喬的積極努力，得到凱瑟琳的諒解，還變成她的軍師，幫她設計與電子情人相會的事宜。凱瑟琳感恩在心，又如何能離開喬，去會她的電子情人？

現代人生活緊張，情感無託，孤獨如浮萍，如果能夠相互給一絲寬容，就能分享一絲情愛，不是很欣慰嗎？談愛情，很難體會當事人心中的悲喜，只憑星象、命運、第六感，或一見鍾情，都不夠牢靠。幸福是需要誠實的經營，也要得到對方誠實的回響，經過努力所得的，會比「天上掉下來的禮物」，更值得我們欣羨。

選擇，在時間的漩渦中

《浩劫重生》與《航站情緣》

　　湯姆漢克斯主演的電影，總是充滿了奮鬥意志。欣賞他與梅格萊恩合演的《跳火山的男人》、《西雅圖夜未眠》、《電子情書》時，由於是浪漫劇，容易沉浸在愛情的幸福中，不容易注意到湯姆漢克斯在人生道路上的選擇。《飛進未來》一片，小孩許願變大人，居然成真；在玩具公司裡工作闖出了名號，連女朋友也有了。他得選擇保有現實界的名利，還是重新變回小孩？《阿甘正傳》的阿甘，智商75，因為被欺負，培養了快跑能力，他參加橄欖球賽和國際乒乓球賽，也成了全國慢跑運動的代言人。故事開始，他在等公車，拿著地址問路，要去找3年前離他而去的女朋友。只要去做，不用為「選擇」而煩惱，在某個層面來說，阿甘是幸福的。《搶救雷恩大兵》中，湯姆漢克斯飾演少尉排長，要從戰線上去拯救雷恩家庭最後

一個孩子。這個故事是導演史蒂芬史匹柏表現他的人道精神，湯姆漢克斯只要「達成任務」，不用去思考「到底為什麼」。

然而在《浩劫重生》與《航站情緣》兩部影片，湯姆漢克斯吃盡了苦難，他必須在「無情歲月」與「禁錮空間」裡存活下來，也刺激觀眾思考「人生到底為什麼」的難題。

魯賓遜漂流故事的再版

一位在聯邦快遞的系統工程師查克諾倫，個性急躁，事事要求精準、有效率，對員工很嚴厲，有名的口頭禪是：「不努力就會被無情的時間所淘汰。」他打算出差回來後，就與將要考完博士學位的未婚妻凱莉費爾（海倫杭特飾演）舉行婚禮。沒想到飛機失事墜海，他漂流到一座無人島，等待救援。

終於嘗到時間的無情，除了等待以外，又能怎樣？他練習鑽木取火，得到熱食；發明燧石刀，剖開椰子；做標

槍去射魚。他拆開被海浪衝上岸的包裹，裡面有貴婦人的晚禮服、錄影帶、溜冰刀鞋、離婚協議書，在荒島上都是無用之物。他還是得巧妙的用這些東西存活下去。有個包裹上面畫著一對天使羽毛翅膀，還有圈圈環繞，給了他很大的想像空間，讓他決心完成公司「使命必達」的信念。時間一秒一秒的失去，一千多天過去了。他只有一個排球，上面沾著血跡，像個人臉，陪他說話。有天，狂風吹來一塊大鋁片，宛如給他一對翅膀，可以做成風帆，突破海浪的激波而划入大海。他開始製作木筏，編織繩索，儲存糧食、淨水，並且等待風向。

這不是《魯賓遜漂流記》的再版嗎？堅持「人定勝天」的意念，奮鬥努力，終有脫困的一天。在英國作家笛福的筆下，魯賓遜還是很有尊嚴，他努力創作日常必需品，改善生活，還從食人族的包圍中救下黑人禮拜五。有人說，在世界文明被摧毀的時候，只要留下《魯賓遜漂流記》，就可以幫助我們恢復生活能力。這話是說得通的。有些人在電影院看《浩劫重生》，湯姆漢克斯的每個求生動作都讓他們笑翻了天。可見我們對於求生、謀生的本

能，也是不斷的在退化。

然而，在《浩劫重生》指出人類的自大，以為可以「管理時間」，應用自如，殊不知冥冥之中還會受到命運的撥弄。故事重點，還是在「重生」以後。凱莉已經嫁人，嫁的是查克原來的牙醫。凱莉說：「我知道你沒有死，可是身旁的人逼迫，不得不如此。」凱莉沒有拿到博士學位，因為查克意外災難的緣故。桌上堆滿雜誌與航海圖，表示她仍然追蹤著失事消息。查克的休旅車保存著。所有的細節，都訴說著凱莉的用情，然而畢竟她還是嫁予他人，而不是「超級時間管理員」查克。

故事結束時，查克將放在他身邊4年的包裹送抵目的地。收信的農莊庭園，有一對天使翅膀的雕塑，還有一位美麗的女郎。到底他會不會有第二春，已經不重要了。

走不出機場時

如果出國去玩，機票丟失、護照過期，或者發生莫名的誤會，被請進航空站「貴賓室」，徹底搜身，語言又不

通，要怎麼辦呢？導演史蒂芬史匹柏與湯姆漢克斯，想到這樣荒謬的情景，決定拍攝《航站情緣》。湯姆漢克斯飾演來自東歐小國的威特賴瓦斯基，要從紐約甘迺迪機場入境美國。由於祖國內戰，護照失效，不得其門而入。代理海關局長法蘭克狄森誘騙他逃出機場，讓

圖片提供 / 得利影視

聯邦調查局的人員逮捕他；或者要他申請政治庇護，好交給移民局處理，以減少自己的麻煩。來自印度的機場清潔工，甚至還以為威特是來搶工作的。

　　為了存活下去，威特發現把推車推回存放處，可以退回銅板，拿去麥當勞止飢。他把行李擺在67號登機門，也住在那裡，一個等待整修的場所。為了要學習語言，他去

買旅遊指南，一字一句的查檢閱讀。

　　有三件事，讓他改變了處境。第一，他幫助餐車駕駛向海關女警示好、求婚，讓他得到了食物，也得到友誼。第二，他幫助一名語言不通的俄國人與海關局長溝通，騙說是動物藥品，好脫逃攜藥過境的罪名。而這個藥品，卻是為老父的重病所攜帶。這件事使他變成了機場英雄，得到眾人尊敬。第三，他認識了來往機場的空姐艾蜜莉華倫（凱薩琳麗塔瓊絲飾演）。明知不對，艾蜜莉卻無法放棄她的想望，與紐約一個有婦之夫發生戀情。他陪伴她，聽她訴苦，勸她丟棄B.B.Call，了斷情孽，也共讀拿破崙與情婦約瑟芬的故事，甚至仿效拿破崙為她在機場的一角打造一座金碧輝煌的噴泉。然而這些努力，只換取艾蜜莉向「有力人士」要到了「一日通行證」，來達成威特進入紐約的願望，而這張通行證還少了海關局長的簽名呢！祖國的戰事已經結束，海關局長藉口不讓威特入關，要求他馬上離境。

　　威特為什麼要去紐約呢？1958年美國爵士樂57人團到歐洲表演，他的父親迷上了，寄信要求每個人簽名留

念，但去世之前，還剩列辛頓街161號的薩克斯風大師班尼高森尚未回信。為了完成父親遺願，查克決定這趟旅行。任務在薩克斯風優雅的樂聲中完成，「回家」是威特的下個目標！

困在時間的漩渦中

這兩部電影都是在「時間的漩渦」中打轉，人要是被災難、政治、牢獄或其他因素限制了自由，往往在驚慌中失去理智，甚至生命。逆境中，要學習等待，並且創造有利的條件，學習技能，不盲目傷害自己；或者培養良好的EQ，獲得友誼，都可以使事件反轉時獲更好的機會。在《浩劫重生》中，瘋狂的浪濤破壞了查克美好的人生規劃，卻讓他學習面對人生的各種偶然；而《航站情緣》讓威特完成了殘酷的挑戰。人，要是有尊嚴與懂得努力，都可以不懼怕命運的捉弄。

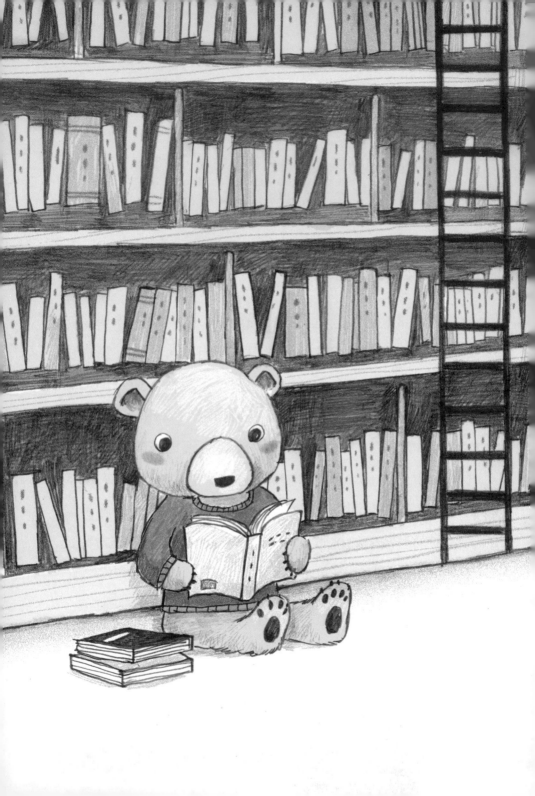

實踐篇

誠實面對才是上策

哈佛大學的《乞丐博士》

中文譯名為《乞丐博士》，很容易讓人聯想到主角辛勤努力，克服經濟上的困難，最後獲至成功的印象。如果是這樣，這個激勵人們奮鬥上進的故事，就有些八股了。事實上，《乞丐博士》的英文原名為「With Honors」，含有榮譽、受尊敬的意思。

故事中的主角蒙提，是個奮發上進、接受挑戰的年輕人。每天早上晨跑，來鍛鍊體魄。在教授眼中，他是個按進度學習，準時交出論文的好學生，可以在畢業典禮的時候，頒給他「榮譽學生」名譽，也可以為他寫介紹信，推薦進入最好的研究所。然而，天有不測風雲，突如其來的意外，讓他備嘗痛苦，卻也改變了他的一生。

有個夜晚，電腦當機，硬碟燒毀了，存在裡頭的論文檔案剎那間消失。對蒙提而言，還難不倒他，他已經寫完

10個章節，共88頁，早先列印出來。為了確保安全，他堅持在雪夜外出，影印複本，避免再有任何差錯。室友寇特妮自願陪著他外出，蒙提跑步時摔跤，扭傷腳踝。夾在腋下的論文從通氣孔掉進圖書館供應暖氣的氣鍋房裡。當寇特妮支開圖書館管理員，讓蒙提進入地下室，卻看見有人將他的論文一頁頁投進火爐中。

燒火的人是流浪漢賽門懷德，因為天氣太冷，侵入圖書館地下室避寒。他向蒙提要求，用一頁一頁的論文來交換甜圈圈和內褲。蒙提答應了，可是越想越氣，乾脆打電話告知警衛，把賽門送進法院。偷雞不成蝕把米，為了論文，蒙提得從法院把賽門保釋出來。

他讓賽門住在院子裡廢棄的箱型車中。蒙提的室友抗議，嬌生慣養的醫學院學生傑夫霍克斯嫌他又臭又髒，還占用室內的浴缸；擔任「哈佛自由心聲」節目主持人的愛佛瑞卡洛威，對闖入生活圈的賽門，知悉他有個「惠特曼鬼魂」的雅號，則感到好奇。寇特妮比較善良，但對於陌生人穿著她的浴袍到處走動，也是啼笑皆非。賽門洗過澡後，心情大好，把論文第二章還給蒙提，還批評論文的論

點過於悲觀，毫無意義，像疊廢紙，不如他撿拾可資紀念的石頭，保有人生的回憶。蒙提對賽門漸漸有了好感，帶著他進出圖書館讀書，也去上指導教授皮卡南的政治學。

皮卡南教授的政治理念，認為憲法無能，「民主」只是理想，不易實現，只會讓美國變成少數民族與失業人口聚集的溫床，應該讓政治學專家重新思考「民治」的可能。賽門被點名發言，他想逃避，驕傲的皮卡南教授把他逼向教室一角。被迫背水而戰，賽門嚴正的說：「憲法的精妙處，在於可以不斷的被修改；相信人民可以治理自己，也相信人民有足夠的智慧。」皮卡南反駁說，信任人民的智慧，正是憲法的不足和粗糙。

賽門拚了吃奶之力，說：「祖先之所以偉大，在於他們知道自己並非無所不能，所以留下可以被改變的憲法。他們要建立平民政治，而非貴族政治，而人民需要一個會傾聽而非會演說的政府，一個會改變而非不變的政府。憲法對於總統是不信任的，他只是人民的僕役，只能以追求自由與正義來安慰自己。」

他的辯解贏得了在場學生的掌聲，然而因為動氣過

度，讓他的胸部疼痛不已，因多年來在巴爾的摩漁港工作，吸入過多的石綿塵造成肺部的舊疾復發了。由於天氣太冷，賽門要求借住地下室。蒙提藉口傑夫的父母要來，並沒有答應，賽門憤而離開箱型車。

蒙提拿回論文的企圖絕望了，他努力重寫，卻沒有進度。聖誕節到臨，室友們返家渡假，只有蒙提為了節省旅費和論文寫作，留守宿舍。賽門請另一個流浪漢送回論文，他在最後一頁的背面寫著：「不要信別人的說法，也不要相信古人的經驗。不要輕信書上的觀念，也不要相信我的意見。要聽各方說法，並自行過濾。」蒙提找回生病中的賽門，看了醫生，知道他的肺病已無藥可救，只能等待致命時刻的到來。

蒙提幫他申請救濟金，搬進屋中空房，安頓後事。這是賽門20年來最幸福快樂的時刻吧！他回憶自己1942年在緬因州誕生，1962年娶妻，1963年生子，開始行船生涯，沒有盡到做丈夫和父親的責任，希望能夠在死前去家鄉看看兒子。蒙提等人幫助他完成最後一趟旅行，他的兒子不能原諒他，連小孫女跑過來，也不讓她與祖父相認。

多麼悲哀的下場！賽門甚至想跑進林子裡，像狗一樣，找個地方獨自死去。

蒙提把賽門抱回家，等待最後的日子到來。大夥兒圍坐賽門的身旁，念誦惠特曼的詩集：「我如空氣般消逝，在淡微的陽光中卸下白鍊，在旋風中伸展身體，讓它在鋸齒中漂流，我將自己化為塵土，以滋長深愛的青草地……」優美的詩句，說出詩人對人間的依戀，也說出了回歸自然的喜樂。

蒙提的畢業論文寫完，雖然沒有跟從皮卡南教授的論見，也因為延誤交稿時間，得不到榮譽學生的頭銜。但如果沒有這樁意外，沒有遇見流浪漢賽門，他怎麼知道學校裡學的都是「紙上談兵」。沒有誠實面對生命、面對功課，沒有愛心、沒有榮譽感，所有的努力都只是浪費糧食，浪費紙張，為社會製造垃圾而已。

傳遞哈佛精神

編劇和導演將這個故事發生的時間地點，設定在

1993年冬天到1994年夏天的哈佛大學，由喬派西飾演流浪漢，布藍登費雪飾演哈佛學生，卡司不甚強，卻有成功的演出。「打敗別人，成為世界領導人物」，是哈佛所有學生的信念嗎？雖然影片的包裝盒上寫著「《乞丐博士》可以『教您哈佛大學也學不到的人生智慧』」，然而顛覆文憑主義，推崇人文精神，尋找個人自信和自省的力量，不也是哈佛的真精神嗎？能以反面的素材來說明哈佛的精神，正見哈佛人的自信。

　　哈佛大學座落在美國新英格蘭區麻薩諸塞州首都波士頓老城，是當年英國移民搭乘「五月花號」登陸之地，也是打響美國獨立戰爭第一槍的地方。當地人文薈萃，有63所大學聚集。選擇以波士頓哈佛大學附近為背景的電影，還有《愛的故事》、《女人香》、《心靈捕手》等等，都別具特色！

人生做不完的功課

啟發心靈的校園電影

　　在電影中搞笑又能賺人眼淚的演員，除了卓別林以外，羅賓威廉斯算是最成功的一位。他常演的角色往往是個性歇斯底里、行事慌張，但動機純正、心地善良，遭遇挑戰又能努力不懈，讓人打從心裡喜歡他。在現實生活中，他是不是也這個樣子呢？

大起大落人生路

　　羅賓威廉斯1952年出生於美國芝加哥，他的父親是福特汽車公司高階主管，沒有時間陪伴家人，卻又要求嚴厲，造成羅賓的反抗性格。倒是他的母親風趣幽默，給羅賓很多啟發，也影響到他後來的演藝生涯。

　　羅賓從加州克萊蒙大學政治系畢業後，轉進紐約茱莉

亞學院戲劇系，學習表演藝術。學成以後，他憑著說笑話和搞怪的本領，在舊金山灣區等地俱樂部表演脫口秀，紅極一時。但他踏入電影界，卻沒有預期的成績表現，因此整天吸毒、酗酒，來逃避自我。有一天，好友吸毒過量致死，給他更大的刺激。要怎樣東山再起呢？他決定面對自己，與父親長談，化解長久以來父子之間的矛盾情結。

稍後幾年，他演出《早安越南》、《春風化雨》，連續贏得兩屆奧斯卡最佳男主角的提名。《早安越南》中，羅賓化身為越南戰場上的晨間電台播報員，對美國軍隊的作戰策略，以及官僚體系的運作，有許多質疑，當然不容易得到奧斯卡評審委員的青睞。在《春風化雨》裡，他又化身為英文文學教師約翰基廷，呼籲用啟發式教學法來代替傳統嚴苛的填鴨方式。儘管委員們可以認同他的觀點，但又何必去得罪大部分維持傳統教學的學校呢？

《春風化雨》直指教育問題

《春風化雨》切中了學校教育的問題，升學掛帥，只問

背誦不問理解，學生只能當作北平的鴨子般，張開嘴巴，讓老師把「功課」填進去，再等著吊進烤爐，變成了香噴噴的烤鴨。儘管我們現在的教育體系已經警覺這個問題，開始改變教學方法，卻還沒有真正脫離升學主義的迷思呢。

　　故事開始於學校的開學典禮。盛大的陣仗，學生抬著校訓的旗幟入場。「傳統、榮譽、紀律、卓越」，多麼壯闊嚴整的教學目標。校長強調130年前創校，第一屆僅有5人畢業，而今年則有51人，也都順利進入長春藤系列的名校，升學率百分百，要在校同學們繼續用功讀書，才不會辜負學校與父母的期望。

　　同學們搬進宿舍，談論的話題都是功課，也有忙著組織讀書會，以求功課勝出。他們萬萬沒有想到在眾多嚴苛的老師之中，會有那麼另類思維的約翰基廷老師。基廷老師先帶他們去看早期校友的歷史紀錄，多少俊俏的面孔、燦爛的笑顏，而今安在？所以，生命的意義應該是「及時行樂」，學習的目的應該了解生命的本質。同學們似懂非懂，不過也感染了基廷老師的熱情！

　　基廷老師認為詩的教學，不應該限制在既有的定義

中，也沒有辦法機械的量化和品評。他要求學生把書本21頁的導論撕去，並且要求寫詩寫出真感情，寫出憤怒，表現力量。對事情的看法可以多角度，譬如站在講桌上觀看教室，就會有不同的視覺感受。有7個學生受到基廷老師影響，仿效組成「古詩人詩社」，夜間私出校門，躲在印第安人的洞穴中，吟詠詩和愛情。這些對升學無益與不服管教的行為，都是學校當局所不容。

　　整部電影中，最大的衝突還是集中在父子之間的心結。班上有個成績優秀的孩子尼爾培瑞，父親要他辭去校刊編輯，全心讀書，以便考進醫學院。他不敢違抗父親，私底下卻又熱愛戲劇，所以偷偷的報名參加《仲夏夜之夢》的演出。父親知道了，興師問罪。尼爾不能耽誤劇團演出，打算演完戲後，再向父親悔過。沒想到暴怒的父親衝到戲院裡，直接把他抓回家，責令轉學，以免被老師及其他的同學「帶壞」。尼爾萬念俱灰，他走進父親的書房，找出槍枝自殺。悲劇發生了，校長諾倫要求調查此案，以便推諉責任。基廷老師自然成了代罪羔羊。

　　故事結束在孩子們站上自己的書桌，對基廷老師的離

開表示敬意，儘管校長諾倫在一旁大聲咆哮。

傳統教學只注重孩子知識的取得，以及維持學校升學率，有沒有真正關心過孩子成長的課題？其實，誠實、勇敢、友誼、追女朋友，不也是人生重要的功課？

《心靈捕手》深探人生課題

羅賓威廉斯藉著《春風化雨》談論管教問題，而尼爾的父子衝突以及對戲劇的執著，不正是他個人經歷的再現？事隔10年，他接受麥特戴蒙編寫的劇本《心靈捕手》，演出邦克社區大學心理學老師，幫助麥特戴蒙走出人生的陰影，與他個人的遭遇，也是息息相關。

麥特戴蒙飾演一位住在美國波士頓南區的天才型年輕人威爾，在麻省理工學院擔任清潔工，輕易的解開數學老師傑洛藍勃寫在走廊黑板上的難題。他也能夠在哈佛廣場的酒店中，舌戰哈佛學生，贏得女孩史凱蘭的芳心。可是他卻有暴力傾向，偷車、假扮警察，又在籃球場上打傷人，犯過不斷，再度被傳喚到法院。數學老師輾轉找到了

數學解題人，他疼惜人才，向法院保釋威爾，擔任監護人，他必須督導威爾找到正式工作，並且接受心理醫生輔導，學習向善。

威爾惹火了5個心理醫生後，被送到邦克社區大學尚恩教授之處。他重施故計，但個性仁厚的尚恩教授決心迎戰。他認為這個年輕人廣泛閱讀，知識豐富，言詞犀利，可是卻沒有真正經歷過戰爭、戀愛，以及目睹死亡。一切的認知限於書本上，只是空殼子的概念。

尚恩教授用了最大的耐心，讓威爾接受人生不完滿的事實，許多孩子之所以受到傷害，其實是來自於社會的偏見。威爾性情漸漸穩定，也勉強接受私人企業公司的工作。然而，他會乖乖去上班嗎？有沒有比上班更重要的事呢？

這部影片，從劇本到演出，處處都有年輕人麥特戴蒙的影子。故事中的女主角其實是為了紀念麥特戴蒙的女朋友米妮德萊芙，她曾經讀過哈佛醫學院，畢業後擔任加州某急診室醫生，嫁給了重金屬樂團的鼓手。然而電影中討論到許多人生的功課，與羅賓威廉斯的遭遇和理念完全相符。作功課絕不只是為了課堂上的考試分數、文憑或名

聲。殺人犯反而會比得到菲爾德獎章的數學教授更有名。而許多哈佛的學生花了15萬美金學費，所得到的知識，卻只要從電腦中花一塊半美金就可以載錄。許許多多議題都在提醒我們，學校的任務不應該只是販售知識。

　　電影中還有些感人的描寫。一位好友查克每天早上來接威爾去打工，有時候還會帶來一杯熱騰騰的漢堡王咖啡。他告訴威爾說，希望有一天來接人的時候，威爾已經離開了這個不屬於他的地方。影片即將結束，查克開車來接威爾去玩樂，果然落空，他的表情很奇怪，不知道該哭，還是該笑？而尚恩教授呢？他結束了對威爾的輔導工作，決心休假去旅行。在信箱中拿出威爾的字條時，臉上也露出了悲欣交集的神采。這是人生最美好的滋味嗎？這是我們在學校裡學不到的功課嗎？

走出夢境的想望

兩部勵志的運動電影

　　十幾年前，我帶著家人去美國，曾經觀賞過一場在華盛頓近郊威靈頓區的棒球比賽。晚飯後，我和10歲大的孝先到外頭逛逛，被明亮的探照燈吸引，不自覺的走進一大片草皮，看見有人準備比賽。我們本來想坐在遠遠的外野，只觀賞幾分鐘。有個走過身邊的美國人，建議我們去觀眾席，一種七、八階的木頭梯架，可以避免被球打到。既然來了，就接受建議吧！我們和兩隊的球員、觀眾，合計五十幾個人，也不知道是哪一隊打哪一隊，在投球、揮棒、接球、跑壘的攻防，以及觀眾的呼叫、掌聲之中，消磨了兩個小時。我和孝先只是臨時觀眾，卻也感受了參與的熱情。棒球會成為美國人最早的全民運動項目，是有道理的！欣賞《追夢高手》、《夢幻成真》兩部棒球電影，又讓我想起了那場無意間看過的球賽。

有夢想才能解脫困厄

　　基努李維是個大帥哥，在《追夢高手》中，飾演好賭成性的年輕人歐尼爾康諾，平日以賣球賽黃牛票維生。他在教堂裡虔誠祈禱，居然是請求上帝幫助公牛隊贏球。但他盜用別人帳號，賭輸了6,000美元，導致黑幫人物追殺。他四處去借錢，以便翻本。信用不好的人，怎麼有辦法借到錢呢？史氏證券行的經理人費吉米，以每週500元的薪水要求歐尼爾去擔任球隊教練，在教堂後面破爛國宅的魯米球場，陪一群黑人小孩打棒球。

　　看在錢的分上，歐尼爾勉為其難。他得像保母一般，調解孩子的紛爭，照顧跟著哥哥來球場的幼童寶貝蛋；得陪孩子讀書、寫作業，以得到魏老師的同意，換取孩子到球場打棒球的權利；他得冒充證券行經理人，忍受孩子揶揄的眼光，質疑他的身分與專業性。

　　有一天下課較晚，有個孩子傑佛森回家途中，遭不良少年攻擊。他覺得抱歉，因此請所有的孩子吃披薩，還向公司借車送孩子回家。孩子們受到了鼓勵，打出好成績。

他們對自己有信心，想要贏球，想要「出國打球」，成為「大人物」，士氣大振。

然而歐尼爾志不在此，他想大把下賭注，好贏錢償還賭債。賭場組頭芬克也想榨取他，看他的悲慘下場。他與魏老師約會時，賭徒的身分被揭穿，心情更壞。酒店中更是沒有人瞧得起他，連帶著他的柑巴茶球隊也被看扁。

天人交戰之後，他放棄「錢滾錢」的企圖，一半還了賭債，一半的錢去買球員新球衣。在決賽時，傑佛森氣喘，無法上場，只剩小寶貝蛋可以代打。對方教練欺負這個連棒子都拿不穩的小孩，同意他上場。沒想到兩好球之後，寶貝蛋打到了球，同隊隊員衝回本壘取分，贏得勝利。然而，好事不過三，寶貝蛋回家途中被黑幫火拚時的流彈射中而死。全隊哀傷之餘，決定繼續參加總決賽，去爭取勝利。

這個片子反映了美國社會貧民窟困境，有深刻的批判。基努李維飾演歐尼爾，把賭徒情緒混亂、肢體顫抖、不能自已的神態，傳達生動。飾演寶貝蛋的童星，也惹人憐愛。但就整部電影而言，就有點「虎頭蛇尾」，結局交代不夠。教練歐尼爾要從賭博中自拔，是不容易的。賠了

12,000元的組頭芬克，會不會打斷捐客小狄的雙腳？歐尼爾與魏老師的戀情，有沒有下文？沒有好球場、好訓練的柑巴茶隊，又怎能贏得勝利？

另一種魔術幻想的展現

以魔術幻想手法來呈現棒球比賽，也是另外一種嘗試！凱文科斯納主演的《夢幻成真》，英文原名的意思是「田野之夢」，大陸直接譯為《夢田》。

故事的背景在1988年，36歲的主角雷，為妻子安妮、女兒凱玲在愛荷華州買下一片莊園。他在玉米田裡工作，聽見一個聲音說：「如果你蓋了它，他們就會來！」蓋起一座棒球場，妻子和女兒都支持，可是誰會來呢？女兒最先看見了人來，是死去51年的赤腳喬傑克森。在1919年，白襪隊涉嫌賭博放水一案，連同傑克森在內，有8個球員從此被禁賽。他們希望能夠再打球，在這塊平靜的球場也行。雷一家人，當然歡迎他們到來。

突然，另個聲音響了：「減輕他的痛苦」。是什麼意

思呢？社區人士提議在學校中禁止閱讀1960年代泰倫斯曼的作品。他因為反戰而被捕，成為爭議性人物。雷決定要到1,500公里外的波士頓，去訪問泰倫斯曼。他強拉泰倫斯曼同去看球賽，球賽中，又從看板得到了啟示，要去明尼蘇達州柴斯豪鎮尋找葛林漢。艾齊葛林漢曾在1922年打紐約巨人隊，出場不到15分鐘，沒有機會揮棒。如果給他機會，或許能揮出全壘打，從此改變命運。葛林漢第二年被降調，黯然離開球場。

他們兩人開車走千里，到達柴斯豪鎮，才知道葛林漢後來當了醫生，而且在16年前過世。晤面不成，雷到街上散心，卻在煙霧中回到過去時光，與老醫生葛林漢相遇。葛林漢表示他並不後悔當醫生，只是年輕時的夢未能完成。第二天，雷打道回府，途中讓一個年輕人搭便車，要求去一個能打球的地方，他就是年輕時代的葛林漢。葛林漢不是已經死了嗎？導演運用時空跳接的手法，來完成葛林漢的夢想。

當雷帶著泰倫斯曼和葛林漢回到家中，傑克森已經找來兩隊人馬正在球場上熱身，準備比賽。安妮的哥哥馬克

已經從銀行處獲得農場產權。在口角爭執中，凱玲被推落看台，大家都慌了。這時候，年輕的葛林漢跨過白石子鋪成的界線，變成了老醫生來救治凱玲。凱玲醒過來，但葛林漢卻不能再變回球員身分。他提起診療箱，兀自走進玉米田，其他的球員也依次離開了。老作家泰倫斯曼也跟著走進玉米田──這表示他也是鬼囉？

這時候，雷看到了父親約翰。14歲時拒絕與父親投擲棒球，17歲離家，再回來已經是父親的喪禮，沒有機會說抱歉。終於有今天，他可以將女兒介紹給比自己還年輕的爸爸認識。他要求爸爸留步，和他傳球。

就在這時，一輛輛亮著大燈的汽車開進他們的莊園。為了童年的夢，他們來到這個球場。

「減輕他的痛苦」，原來這個「他」，是父親，也是雷自己。

人因夢想而偉大

《夢幻成真》，可以解釋為：「編織的美麗夢想幻化

成真實！」在成人的世界裡，「夢想」往往變成「可望不可及的幻夢」，最多也只能「望梅止渴」，少了一點人生向前的衝力。他們對這部《夢幻成真》的評價，肯定比《追夢高手》還低。

他們都忘了童年閱讀《安徒生童話》的傻勁，為人魚公主的想望與犧牲掬一把同情的熱淚；或者為《木偶奇遇記》的皮諾喬，勇敢進入鯨魚的肚子去拯救老爹而振奮不已。我還是願意相信「人因為夢想而偉大」，因為夢想，脫離動物般吃、喝、拉、撒的生理層面，而建構出人文精神的美麗世界。

不同面向的成功定義

重拾棒球夢的現實課題

　　一般影評家認為體育電影離不開基本公式：一個明星主角，在一場重要的比賽關頭，做了足以改變結局的演出，不管是成功或失敗，都能夠展現主角的性格。故事的訴求極為簡單，不外乎激勵觀眾面對困境要堅持理想、奮鬥到底，並且迎向成功。

　　有基本公式的作品好不好呢？其實每個人日常生活，也是有基本公式：早晨起床、早餐、上學、放學、回家、吃晚飯、溫習功課、上床睡覺。每天能夠規律過生活的人，其實是幸福的。在棒球場上可就辛苦了，不但備受非人的磨練，與教練、同伴相處的EQ，也非常重要。要是與他隊比賽較勁，不是勝利，就要失敗。

　　贏球的人滿面春風，接受觀眾歡呼；輸球的人愁眉苦臉，受到球迷們奚落。而決勝點都發生在本壘板前：投手

儘可能封殺打擊，不讓對方上壘；而打擊手千方百計要打
出安打，護送隊友奔回本壘得分。一隊成功了，另一隊就
失敗了。只要開賽，必然要面對輸贏，比起單調的日常生
活，是不是緊張許多？

《心靈投手》改編真實故事

在《心靈投
手》電影中，吉米
莫瑞斯從小就喜歡
打棒球。他的父親
擔任軍職，負責招
收新兵，經常調動
工作地點，從來不
在意他對棒球的愛
好。全家大小隨著
父親住過康乃迪克
州、維吉尼亞州、

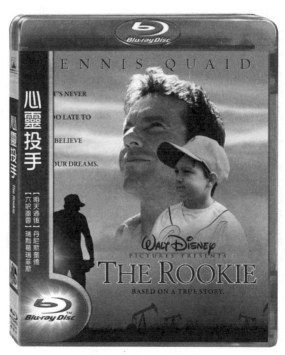

圖片提供 / 得利影視

佛羅里達州、加州等地，最後搬到德州大湖鎮；從來不管他打完該季校際球賽沒有，還把他的棒球手套、球襪弄丟了。他好生氣、沮喪，跑到亨利山森的雜貨店，賭氣要買新球襪，才從亨利的口中知道，大湖鎮的人不打棒球。要買球襪，得預先訂貨。

亨利說，早在幾十年前，兩位修女在大湖鎮買下一塊空地準備開挖油田。探勘的工人曾經在空地上規劃一個球場，因為挖不出油來，該地已經荒廢。吉米找到了廢棄場地，作為練習投球的祕密基地。後來他進入密爾瓦基釀酒人隊，因為肩膀受傷無法投球，黯然離開球場。

幾年後，他結婚、生子，在故鄉擔任高中老師兼貓頭鷹棒球隊教練。練球的時候，他無意間投出150公里時速的快速球，學生們好驚訝，也激發他再接受挑戰的企圖。他連連打了勝仗，學生們與他約定，只要球隊打進州際大賽，他就得去參加職業棒球隊的選秀賽。

貓頭鷹隊不負眾望，贏得州際冠軍。吉米隱瞞妻子蘿莉，帶著3個孩子去參加選秀。大孩子杭特，8歲；老二是女兒，大約5歲；老三才幾個月大，坐在嬰兒車裡。根本

沒有人看好吉米，直到教練團要求吉米投球，才發現他投擲快速球的能力。他的父親不希望他去打球，如果肩膀舊傷復發了，怎麼辦？父親認為有夢想很好，但要去做，就另當別論，但妻子反而支持他去實現理想。

他加入小聯盟魔鬼魟隊後，擔任救援投手，有很精采的表現，月薪卻只有600美元，無法養家，也無法照顧孩子。他萌生回家的念頭，妻子卻鼓勵他堅持下去。此時，教練團對他的表現非常滿意，升他進入大聯盟，正好也在德州比賽。所有的鄉民，包括他的父親、妻小，都趕到球場上來看他出場投球。

這部影片，還有兩個細節，值得介紹。

吉米和父親、吉米和兒子，成為兩組強烈的對比，說明兩代父子情感表達的方法不同，價值觀念已經有很大的改變。如何維持父子良好的關係，是當今社會的重要課題。

至於雜貨店老闆亨利幫助吉米在球場種植小草，他用了什麼方法，使鹿群不再啃食小草？他是如何成功的呢？還請從影片中去找答案。

《安打先生》新寫喜劇故事

相對於《心靈投手》的吉米再打職棒時已不年輕，《安打先生》中的史丹羅斯重返球場時，已經47歲了，又怎能承受劇烈的運動呢？10年前，他盛氣凌人，自恃打了3,000支安打的紀錄，可以進入「棒球名人堂」。他不服裁判判決，當場宣告退休。退休後，開設許多成功的事業，過著幸福生活，球團教練也為他舉辦「21號球衣告別球壇」的慶祝會。遺憾的是，有些體育記者算出他的安打數目有誤，短少了3支，事實上只打出2,997支安打。

俗語說：「輸人不輸陣」，史丹羅斯決定再回到球隊，去完成他「3,000支安打」紀錄。這件事有新聞價值，可以吸引觀眾！布魯爾隊的總教練馬上答應了他。儘管他平常還鍛鍊身體，但體力終究不行。10年沒有打球，重新上場，生疏的球技，讓他揮棒屢屢落空。同隊隊員瞧不起他，嫌他拖累了球隊。然而，他一點兒也沒洩氣。他看出團隊的士氣低落，鼓勵新秀投手暴龍潘尼貝克成為球隊中的靈魂人物。他仔細觀察敵隊投手投曲球前的小動

作，果然打出了1支安打、1支全壘打。教練要利用他來製造宣傳效果，叫他放棄巡迴賽的機會，而在該季最後一場美樂主場的決賽中，去完成最後一支安打。這個策略，當然可以使球迷瘋狂，也讓對方的投手傷透腦筋，他們不願意讓史丹羅斯擊中，完成3,000支安打的紀錄。

九局下半，最後一次打擊。暴龍在二壘，如果史丹羅斯打了安打，未必能使球隊贏球。但如果能擊出犧牲短打，讓暴龍滑進本壘板，球隊就能得到勝利。完成自己的3,000支紀錄重要呢？還是幫球隊贏球？史丹羅斯放棄自私自利的本性，做了正確的選擇。

故事結束了。史丹羅斯開著一輛賣冰淇淋的車子，上面寫著「2,999先生」。他的理想沒有實現，少一支安打，就是少一支安打。然而他贏得美麗的體育新聞記者的芳心，也贏得新聞工會票選，將他的名字和紀錄送進棒球名人堂。

成功的定義

這兩部片子,與影評家所謂的成功模式,似乎有些不同。《心靈投手》結束在吉米意氣風發的時刻。然而,真實世界的吉米只打了兩年球賽,共出賽21場。成功的代價,換得他肩膀上的舊傷復發,只有永遠退休下來。

而《安打先生》的史丹羅斯,是個自私又自負的人,令人討厭!他重回球場之前,也是個「成功」的人。回到球場上,反而受到許多挫折。而這些挫折,卻讓他找回了人性。我們很難去區分什麼叫作成功,什麼叫作失敗。世上的功名利祿,其實都是過眼雲煙。只有「真誠」的態度,才是生命中最好的依憑。

小白球的魔力

高爾夫球的勵志故事

　　提起小白球，大部分的人會想到那是有錢人的遊戲。一場18洞的球賽打下來，要花上三、四個小時，大約新台幣5,000元，可能還不包括桿弟的工資、小費。因為受到島嶼地形的限制，以及水土保持的需要，在台灣要開發高爾夫球場，有許多困難。僧多粥少，無怪乎要打小白球的人，總要花幾十萬元買張會員證，才可以享受優先打球的樂趣。

　　打高爾夫球，是不是很快樂呢？就英文「GOLF」字母而言，暗含綠、氧氣、陽光與友誼（Green、Oxygen、Light、Friendship）四個意思，也就是與三五好友相約，在綠地上走個半天，閒話家常，培養感情，順便可以呼吸新鮮空氣、舒展筋骨，真是一舉數得。更值得提及的是，在90公尺到540公尺不等的距離之外，揮動三兩桿，就能把球打進果嶺上的小洞。絕對

是意志力，或者是集中注意力的表現。

《重返榮耀》為地方榮譽而戰

　　以高爾夫球賽為背景，最被大家津津樂道的電影，算是英國勞伯瑞福導演的《重返榮耀》。故事發生在1928年美國喬治亞州沙文納鎮的克魯島。戰爭導致全世界經濟大蕭條，商人約翰英芙受到牽連自殺身亡，他的女兒艾黛兒（莎莉賽隆飾演）繼承產業，不願意把家產拱手讓給銀行團，決定找來高球好手巴比瓊斯、華特哈根來表演，吸引大批的球迷觀賞。

　　「輸人不輸陣」，鎮上有人認為要有在地人參加才好。最佳的本土代表，當然是戰前得過比賽大獎的萊納夫瓊納（麥特戴蒙飾演）。一個10歲的孩子哈迪，奉命去找酗酒、抽菸，又打牌賭博的瓊斯。自從戰場回來，瓊斯對自己獨自存活而鄉人死去，感到內疚，因此自甘墮落，失去打球的能力。他逃避不了這場比賽，一個人單獨在夜裡練球，卻來了個黑人流浪漢貝格凡斯（威爾史密斯飾

演），願意以5塊美金的酬勞，擔任他的桿弟。10歲的哈迪則擔任助理，成為這個故事的敘述者。

戰勝自己才是首要任務

參加比賽的巴比瓊斯，前後得過13次大獎，1927年更是拿下英國公開、英國業餘、美國公開、美國業餘的「四大滿貫」，聲名如日中天。更厲害的是，他還陸續得到喬治亞大學工程學士、哈佛大學英國文學學士，以及恩默利大學法學士的學位。另一位選手華特哈根，得過11次大獎，還不包括22次職業大賽的冠軍。瓊納如何殺出兩雄的夾擊呢？

瓊納越打越慌，越輸越多，他覺得好孤單，大家都在看他出醜，憤世嫉俗的情緒揚起。貝格凡斯要他去觀察巴比瓊斯，找出擊球的「視野」，他領悟了。自怨自艾絕對不是好辦法，只有全力拚搏。哈迪甚至建議他每4個洞追回一桿，就可以反敗為勝。第3天，他甚至在第8洞181碼的距離一桿進洞。結束時，他只輸了一桿。

最後一天的比賽，他求勝心切，反而打得不好。球掉

進樹林，他感覺無望，顫抖著手想要移動球的位置。貝格凡斯適時出現，告訴他人其實不孤單，隨時都有陪伴者。他奮力擊球，球居然穿越幽深的林子，而且上了果嶺。他們打到18洞，天色昏黑，球迷們開著車燈，照亮球場，但光線有限。瓊納清除草葉，動到了小白球，他向裁判自首，請求處罰。哈迪急死了，他甚至哭著要阻止瓊納。

上天是公平的嗎？巴比與華特後來各自失誤了一球，瓊納在露水沾溼的草皮上，做了長距離推桿，順利進球。3個人因此打成平手。哈迪高興極了。貝格凡斯呢？他早已沿著海灘離開了。

故事到了尾聲。哈迪已經很老很老，他一個人在球場打球，向著遠遠夕陽西下的海邊走去，貝格凡斯似乎等著他呢！貝格凡斯怎麼都不老？幾十年了，還待在老地方？難道他是天使嗎？是上帝派來的天使嗎？

巴比瓊斯的故事

《重返榮耀》的電影中，彬彬有禮的巴比瓊斯是誰？

歷史上真有其人呢。

　　另一部影片《高球大滿貫》，正是巴比瓊斯的傳記電影，由演出《殉難記》而走紅的吉姆卡維佐飾演。這部電影，過於忠實歷史紀錄，素材的選取較雜，缺少精細的結構，看起來比較無聊。不過能夠幫助我們了解美國高爾夫球運動的發展史，也可以認識很多有名的選手以及有個性的體育新聞記者，還算是值回票價。

　　巴比瓊斯1902年出生在蘇格蘭。小時候，陪著脾氣暴躁的爸爸在聖安卓天然海濱球場，偷偷學教練史都華梅登打球。很年輕的時候，就得到美國喬治亞州業餘賽冠軍。他不打職業賽，因為他認為打球不應該為了賺錢。然而專門打職業賽的華特哈根，給他很大的壓力。哈根說，打職業的一定會贏，因為他們是為了獎金而不能輸球。

　　巴比瓊斯一邊打球，一邊還得上學讀書，全靠著求勝意志苦撐。他曾經在球場發脾氣，亂丟球桿，傷了觀眾，而被停賽。他也哭著向太太表示不想成名，然而一切太遲了，他已不可能回復到平凡人物。可能是喝酒，也可能是脊髓的病變，讓他神經性胃部痙攣，手臂顫抖。他代表美

國隊出馬英國公開賽，同年又得到英國業餘賽、美國公開賽、美國業餘賽的冠軍，稱為「大滿貫」。與現在所謂的四大滿貫，不盡相同。

1930年，他28歲，決定急流勇退，宣布退休。他說：「想做的都已經做到了」。為了母親，拿到文學文憑，成為作家；為了爺爺，當上律師；為了妻子，決定退出高球賽，免得讓妻子擔心受苦。

他依然堅持理想，認為：「有些事比贏球更重要」。為了表達對蘇格蘭聖安卓球場的禮敬，他決定在美國建造一座類似的球場，取名「奧古斯塔」，在眾人要求下，成為美國名人公開賽的主要場地。

他講過很多名言，譬如：「儘管擊球吧！球總會落在某一個地方」，鼓勵年輕人勇敢的揮棒。他又說：「高爾夫球打得好，會變得很有趣；為了要享受樂趣，我們有必要把球技練得更好」。你不覺得嗎？為了要使人生更有意思，享受樂趣，我們不也需要更多的努力嗎？

在光影中尋找真相

《火線勇氣》的構成

　　有些人看電影看得入神，跟著劇中人物哭笑不已，一時忘記了電影中的角色是由演員扮演的。演完戲，卸了妝，演員回歸本來身分，戲中的悲傷、歡喜，都已經放下。電影的演出常常「欺騙觀眾眼睛」，譬如故事中一棟房子燒毀後又加以重建，人們還為新房子慶祝呢！大部分的情形是「慶祝會」拍攝在先，最後才補拍「房子被燒毀」的情形；也就是說，前前後後房子根本只有一棟，並沒有被重建，可是電影傳遞的印象卻是「浴火重生」。好的演員在電影中接受導演要求，扮演角色，讓讀者透過銀幕，跟隨他進入虛擬時空，去感受一段「真實」的情感，就是成功的演出。好的導演則是要利用布景和電影鏡頭，讓演員成功的演出，也讓觀眾感受到鏡頭表達的魅力，或者是呈現他企圖說明的「道理」。

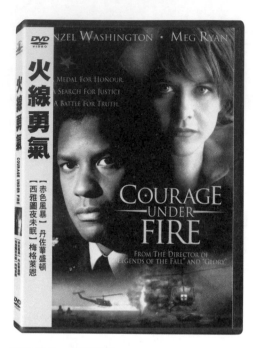

圖片提供／得利影視

就以梅格萊恩與丹佐華盛頓合演的《火線勇氣》為例吧。梅格萊恩擅長演出愛情浪漫喜劇，可是在《火線勇氣》中，卻扮演為國殉職的上尉飛行官凱倫華登。已經為國殉職的人，如何能演出呢？就是倒敘法嘛，透過劫後歸來的同袍述說華登上尉生前的英勇行為！故事發生在1991年2月25日，為了拯救科威特，美軍揮兵攻入伊拉克，遭遇頑強的抵抗。一架運補直升機在庫凡以西被擊落，由華登上尉指揮的休伊直升機洗塵三號前來救助，他們丟擲機上輔助油箱攻擊伊拉克戰車成功後，駕駛兵雷迪卻被破片擊傷昏厥，因此墜地。經過黃昏、夜晚的激戰，維持到第二天早上，後續的救援直升機終於到來，

而華登上尉卻死在戰場。國防部打算頒獎給華登上尉家人，用來鼓舞國人愛國情操。獲救的柴中尉等人接受訪問時，也極力讚美華登上尉的機組人員持續射擊M16步槍，掩護他們，一直到他們脫困。

這麼壯烈的犧牲，是應該贈勳獎勵。然而碰上丹佐華盛頓飾演的奈特佘霖上校前來調查，事情就變得複雜了。

奈特佘霖上校在同時間率領裝甲騎兵連，途經巴斯拉，因為伊拉克戰車混進車隊，慌亂中夜視鏡又失靈，誤擊了由湯姆裴拉駕駛的美洲豹號。長官認為戰爭已經結束，錯誤無法補救，不再追究責任，反而要頒獎章給他。佘霖上校受良心譴責，無法釋懷，開始酗酒。他被調往胡德堡，來調查華登上尉殉職授勳一事。他找到駕駛兵雷迪，由於雷迪墜機後昏死了三天三夜，除了感念華登上尉的救助以外，無法說出當時情景。

佘霖上校在醫院裡找到不斷吸菸的醫護兵伊萊略（由麥特戴蒙飾演）。透過伊萊略的敘述，知道華登上尉個性堅定，肯為部屬犧牲。那天晚上，伊拉克軍隊發動突襲，打中了華登上尉的腹部。第二天援兵來時，華登遭遇伊拉

克軍隊砲擊而死。他並沒有注意到有人以M16步槍掩護大家撤離，卻不經意的述說戰場上的恐懼，並曾經與華登上尉約定，如果對方陣亡，要幫忙寄遺書回家。

佘霖上校前往卡維拉，去拜訪華登上尉的父母，談話中知道他們並沒有收到伊萊略代寄的遺書。伊萊略為什麼要說謊呢？他為什麼要一再的吸菸呢？難道有什麼隱情？

佘霖上校又找到了使用M16步槍的機組員奧圖麥，他幫助雷迪登上救援直升機，身受重傷昏厥，並不知道華登上尉稍後殉職了，只記得機槍手蒙菲中士企圖突圍離去，被華登上尉阻止。佘霖上校繼續去訪問蒙菲，卻有不同的解釋。蒙菲建議突圍，然而華登上尉膽小如鼠，堅持留在原地等待救援，因為害怕而哭泣。伊軍來襲時中彈，華登痛苦不堪。援軍來時，華登已經喪失心智而崩潰。

眼見未必真

真相只有一個，為什麼在電影中，我們卻「看見」了不同的歷程？原來我們所相信的「事實」，是經過他人陳

述，再透過個人的知識或經驗來理解，然後在自己的腦海中「重建現場」。導演艾德華茲維克呈現每個機組員不同的敘述，是不是想說明每個人都有自己主觀的看法，真相不容易也不可能釐清？

　　整個事件，可分為四段，也有好幾個疑點。首先是進入戰區，摧毀敵人戰車，是誰出的點子去攻擊敵人戰車？第二段是直升機被擊落，在投降、突圍與固守陣地三個方案中，是誰做了選擇？為什麼華登上尉要選擇固守陣地？第三段時間，在伊軍夜襲時，華登上尉如何被子彈打中？最後一段，天亮後的救援，是誰用M16步槍掩護大家撤退？在美軍投下燒夷彈之前，華登上尉是否已經陣亡？是誰告訴救援直升機的機長，戰場上已經無人存活？

　　真相如何？佘霖上校繼續追查，在病房裡的奧圖麥不見了，醫護士伊萊略被發現吸毒並且離營逃亡。透過華盛頓郵報東尼賈特納的幫忙，佘霖上校還是找到了他們。奧圖麥得到腸癌將死，請求上帝的原諒。激動的蒙菲，竟然與火車對撞而死。逃遁的伊萊略，說出蒙菲抗命，誤擊華登腹部的經過，以及華登上尉堅持保護傷患雷迪的決定。為什麼蒙菲要

謊稱華登上尉已經死亡，就留給讀者來思考吧！

　　鏡頭所看見的，未必是真。導演甚至演出佘霖上校的惡夢，湯姆裴拉死在戰車火場的情景，佘霖是不可能看見的，然而他內心的自責，會讓他「身歷其境」，來感受被火燒死的痛苦。佘霖上校從軍已經17年，巴斯拉戰役以後，也過了半年，湯姆裴拉的死，讓他耿耿於懷，他要不要去告訴裴拉的父母呢？

影片闡揚不虛假的真相

　　以美國國家利益來說，只要頒獎獎勵犧牲者，讓「為國捐軀」的英勇事蹟流傳下來，帶給活著的人對國家有信心，一切就夠了。真相如何？從國防部立場來說，不要揭發軍中弊案，才是最大的利益。對於佘霖上校的調查行為，上級長官很不耐煩，反而要羅列他怠忽職守、酗酒、未達成交代任務的罪名，威脅他將以不光榮退伍。然而，隱瞞事實真相，只論戰爭成敗，或者只頒發獎章，而不問死者冤屈，是否就盡到禮敬死者的責任？

主官在戰場上執行任務，要保護自己部屬的生命，不能以「國家利益」為藉口，而任意犧牲部下的生命。戰場上發生重大失誤，導致上司或部下殉職，有時候也是無可避免。但如果能說出事實真相，表示抱憾，除了禮敬死者以外，也是展現了對死者家屬最大的誠意！佘霖上校參加華登上尉的紀念會，看見華登的女兒帶上獎章，臉上的陰霾已經散去。他自己再轉頭到湯姆裴拉家中，向裴拉的父母說出內心的歉疚。

　　要紀念死者，就是要說出真相。故事中的佘霖上校與華登上尉生前並未相識，為了追求真相，竟然產生了一段超時空的友誼。透過這部電影，導演茲維克述說他的理念，也希望這種「說實話」的美德，能夠為世人所共有。以「假」的電影鏡頭，說出了人間真理。你說，電影的魅力是不是就在這裡？

美覺篇

善良，使一切都美

《神隱少女》的堅持與努力

　　重看宮崎駿的卡通影片《神隱少女》，還是久久不能忘懷。10歲的少女荻野千尋隨同父母搬家，被迫離開熟悉的小鎮、學校和同學，對於未來感到陌生而惶惑。前往新家的途中，爸爸看見了城堡般的建築群，想要一探究竟，因此誤闖魔幻禁地，那是一個各方鬼神前來洗溫泉和飲食的地方。

　　爸媽吃了鬼食而變成豬，千尋的身體則漸漸變成透明，即將消散，害怕得不得了。幸好有男孩白龍出現，指點她挽救全家人性命的方法。她得忍住恐懼，溜進湯屋，要求湯婆婆給予工作，還得避免湯婆婆掠奪她的姓名和性命，再伺機拯救爸媽。多艱難的任務！

千辛萬苦只為了救回爸媽

當災難發生時，千尋驚慌失措，可以想見。白龍點撥她去找鍋爐爺爺幫忙，她在暗黑中摸索著階梯，滾進了鍋爐室。6隻手的鍋爐爺爺像蜘蛛，可真嚇人；送飯的小玲口氣也不好；電梯裡遇見不懷好意的蘿蔔神，被壓擠在一邊，差點沒辦法呼吸。幸虧寶寶的吵鬧，

圖片提供 / 得利影視

湯婆婆沒時間找麻煩，千尋僥倖拿到了工作合約書，可以留在湯屋裡工作，伺機去照顧爸媽。

白龍帶她去看變成豬的爸媽，給她準備有魔法的飯糰。她邊吃邊哭，眼淚無聲的掉落，好令人鼻酸。湯屋裡

的人故意派繁重的工作給她和小玲，她也不拒絕。她甚至還同情被冷落的無臉男，故意打開門扇，放他進來。

雨天，來了個腐爛神，大家避得遠遠，憨厚的千尋卻把工作接過來，還添加特別的藥浴。當千尋發現客人身上插了一根「針」，全館人員來幫忙，竟然拉出一輛破舊的腳踏車，還有無數被拋棄的家具、雜物和魚鉤。客人清洗乾淨後，變成一個慈眉善目的老人，原來是河神，給了千尋一顆藥丸，還留下許多砂金，化龍升天而去。千尋好高興，認定藥丸可以救回爸媽。

故事的節奏可真快。次日上午，千尋看見空中飛行的白龍被一群紙鳶攻擊，原來是湯婆婆的姊姊錢婆婆作法。為了要拯救白龍，千尋將河神給的半顆丸子塞進白龍口中，白龍因此吐出了偷來的魔女合約印章。

這時無臉男偽裝成老太爺來享樂，他吞下青蛙、僕役、侍女，還指定要千尋來陪伴。千尋以救白龍為要，婉拒逗留，讓無臉男情緒崩潰。千尋乾脆把另外的半顆藥丸，投入無臉男口裡。無臉男追逐中，把吞入的食物、人員，全部吐出來，變回正常的狀態。

為了救爸媽，千尋得先跑一趟錢婆婆家，請求原諒白龍，拯救生命，也期望把湯婆婆的寶寶和魔鳥變回原型。為了湯屋的安靜，她也得將無臉男帶離此處。善良的千尋暫時離開爸媽，有了名正言順的理由。

水中行走的電聯車

要去找錢婆婆，必須到淹水的月台上，去等待涉水而行的「海原電車」，坐到第6站「沼底」下車。鍋爐爺爺找出40年前的車票4張，恰好給千尋、無臉男、變成老鼠的寶寶，以及變成小烏鴉的魔鳥使用。車上稀少的旅客、行李，都以「影子」來表現，好像幽靈。電聯車從白天走到夜幕低垂、燈火燃亮的時刻，好像是從古老的記憶中，「挖出」了久已停駛的電車。當大夥兒到站下車，在漆黑中摸索而行，單腳的路燈辛勤的跳到千尋面前，轉身領路，讓人覺得溫馨極了。

與湯婆婆相較，錢婆婆正派多了。她對於偷竊印章的白龍，追殺不放；可是當千尋奉還印章請求原諒時，她的

姿態就放下來了，還親自做髮箍送給千尋當作護身符，等待白龍前來載她返回湯屋。

重新找回名字的琥珀川

千尋要回來了。當白龍飛行在空中，千尋想起來，她的母親曾跟她說，小時候為了撿一隻鞋子掉進了河裡。那條河後來被填平了，蓋起建築物，因此消失不見。河的名字叫作琥珀川。

剎那間，白龍變成了人形，他與千尋，還有胖老鼠、小烏鴉在天空盤旋。他想起來了！他的全名是賑早見琥珀主；而真有個女孩名叫荻野千尋，曾經掉進了河裡。他們兩人已經認識在先。

琥珀主是千尋的男朋友嗎？當然是啦！千百年前，已經注定了這段姻緣，在人們信仰「萬物有靈論」的時代。故事中，琥珀川與河神不約而同的穿梭在這部卡通裡，自然有宮崎駿「關懷自然生態」的意義了。

大夥兒回到湯屋，湯婆婆並沒有認出胖老鼠就是她的

寶寶。湯婆婆像我國傳說中的鬼子母，偷竊並吃掉別人的孩子，等到地藏王把她的孩子藏起來，她才體會到母親失去孩子時的痛苦，從此變成地藏王管理地獄的得力助手。

不過，湯婆婆苛刻的德行還是未改，她要千尋在12頭豬裡，找出爸媽，而且只有一次機會。眾人捏著冷汗，看千尋如何選擇。低氣壓的氣氛，讓千尋察覺湯婆婆的詭計，她領悟到爸媽並不在裡頭，大聲喊出了答案。

魔法破解了。爸媽已經在建築群的外頭等她，只要她不回頭，就能離開這個神明遊憩的聖地，重回父母懷抱。

讓家人有擁抱的機會

千尋看到了爸媽，爸媽還怪罪她跑哪裡去了？她緊緊依偎著媽媽，還被媽媽嫌礙手礙腳，但她什麼也沒說。是誰把爸媽變成了豬？是那些被下了魔咒的食物？是湯婆婆惡意作法？還是千尋因為搬家和流連陌生地方，讓她對爸媽心生怨恨，暗中下的詛咒嗎？千尋在悔恨交加之際，只有努力去破除魔咒，以拯救父母。

說真的，父母子女的愛是天性，可是在日常生活中，誰也免不了摩擦生怨。當有了怨尤，雙方都有必要去化解，才不至於造成無可挽救的傷害。

　　「神隱」兩字，在日語中等於「失蹤」，有「被拐騙而失蹤」的意思。故事裡的白龍，說是要與湯婆婆學習魔法，因此被控制，是否相近於離家出走的孩子，流落街頭，最後被幫派吸收，專門去做殺人、搶劫、偷盜的勾當？而無臉男也是社會邊緣人，自卑、退縮，在陰暗中度日，因為錯誤的觀察與模仿，最終釀成大禍，而身陷囹圄。如果得到善心人士的收容，學習一技之長，將來能獨立生活，也算是不幸中的大幸了。

　　在故事中，白龍、無臉男被千尋善良的天性而感動，因此全心來幫助千尋，也改變了自己的命運。

日本八百萬神明宴樂的地方

　　觀賞這部卡通，除了看見宮崎駿對自然生態的關懷之外，也看見他對經濟泡沫化提出警訊，關注家庭成員的互

動，當然他的藝術表現也令人震撼。在整部作品色彩豔麗的圖像後頭，其實還藏有日本文化的重要元素。

故事的場景在「油屋」，是日本人遊憩、洗浴、飲食的好地方。建築的型態宛如日本古代的城堡，通過護城河，接受檢查，進入正廳。屋內有幾層樓板，沿著階梯而上。每個廳房門楣、匾額、牆壁，都有漢字書寫；糊紙的窗門，則有日本的浮世繪風景、人像。所有的菜肴、碗盤、桌椅擺設，都有古代的印記。

當夜幕低垂，晶亮熠熠的輪船搭載各路的神明到來，面具、服飾、儀態、神情，都賦予了日本神明的現代形象，印象鮮明而又親和有力。

宮崎駿最大的魅力在於日本文化的傳導，但他也能夠適時闡揚人類的善性，讓各國孩子們都能分享一個溫暖而美麗的神話世界。

神蹟、妙想、人性溫暖

聖誕鈴聲中的沉思

　　在12月凜冽的寒風中，聖誕節腳步近了！對於西方人來說，聖誕節應該是個享受神恩的時刻，任何人、任何事情都可能獲得和解或轉機。電影《當哈利碰上莎莉》，在聖誕節的音樂中，兩人盡棄誤會，言歸和好。大家耳熟能詳的聖誕故事，應該是19世紀英國作家狄更斯的《聖誕頌歌》，或譯為《小氣財神》，故事是說聖誕節前夕，年老的守財奴史古基拒絕捐款幫助窮人，悻悻然上床睡覺，夢見死去的老友馬里帶著3個鬼魂，來引導他去遊歷。他看見了舊時女友、貧窮的書記、善良的外甥，以及自己孤單死去的情景，終於覺悟金錢並不能使人快樂，只有友誼與施捨，讓更多人分享，才是真快樂。當他醒來，馬上去買火雞送到書記家中，也去參加親戚的宴會，努力營造快樂氣氛。在場所有的人都被他的改變而感動。

這個故事陸續被改拍成多部影片，最有名的算是1988年上映的《回到過去》，由李察唐納導演，比爾墨瑞主演。比爾墨瑞飾演一個唯利是圖的電台主管法蘭克，在聖誕節前夕解僱一名助手，剝削祕書下班的時間，用老舊的禮物去打發親戚。忽然有3個鬼魂前來造訪他，讓他看見了童年時的自己，以及衰老後沒人理睬的模樣。他驚醒過來，了解自己「小氣巴拉」，決心補過，馬上恢復助手的職務，給了祕書假期和禮物，然後帶著新買的禮物去參加親戚的聚會。比爾墨瑞很會搞笑，把主角勢利、邪惡、狼狽、悔恨的各種神態演活了，讓觀眾討厭他、恨他，卻又能同情他。

　　除了這部影片之外，迪士尼公司先後拍攝《米老鼠與小氣財神歡度聖誕》、《布偶小氣財神耶誕頌》兩部卡通影片。1992年又有雷斯利布里裘斯編劇，並且親自作詞、作曲，演出了音樂劇版的《小氣財神》。

　　這一系列的聖誕節影片，充滿著道德教訓意味，劇中鬼魂出沒，也讓人毛骨悚然。倒是有兩部影片《聖誕悲歡》與《扭轉奇蹟》，可以讓觀眾回味不已。

《聖誕悲歡》玄疑連連

　　《聖誕悲歡》（或譯《聖誕急先鋒》）的英文原義是「沒有聖誕節的城鎮」。事情發生在美國華盛頓州一個偏僻的海崖鎮，有個署名「克里斯」的孩子，寫了封信，寄給北極圈的聖誕老人。信中說：「我們家已經沒有飯吃，爸爸失業很久。請給爸爸一個工作，給媽媽一些食物。否則我就要去天上見小天使了。」這封信被西雅圖的郵局人員挑揀出來，消息傳開。當地KRT電視台的老闆泰德為了搶新聞，要求播報員曼潔小姐（派翠克希頓飾演）以及攝影師席德前往追蹤報導。在同時間，某出版社的編輯大衛雷諾茲（彼得佛克飾演）被老闆開除了，他拿著一疊油畫畫稿要還給原畫者，結果在人去樓空的公寓中找到一個火柴盒，上面畫有幸運酢漿草，是故鄉海崖鎮酒吧的標誌。好奇心使然，讓他決心返回故鄉去探訪真相。

　　一個是紅牌電視播報員，不樂意聖誕假期被剝奪；一個是剛丟掉編輯工作的作家，厭惡媒體拿故鄉的新聞作文章，兩人相遇，當然不給對方好眼色。他們又得在新聞記

者蜂擁而至的小鎮中，共同使用旅館中剩下唯一的空房，衝突自然不斷。第二天，鎮上的義賣會，曼潔用300元從席德手上買回老太太捐出的古老音樂盒，重新送回老太太手中。老太太感激之餘，拿出一件紅色大衣，讓曼潔穿上，在亮麗的冬陽下舞動。大衛對曼潔的義行刮目相看，也發現「穿紅衣的女人」景象，竟然是油畫稿中的一幕。他相信從油畫中可以找到「克里斯」，趕緊把線索告訴曼潔。曼潔看過畫稿後，並不相信，等她在酒吧中跟老人閒談時，發現桌上聖誕老人的蠟像與帶著羽毛的鑰匙串，竟然也是其中的一張畫稿。她與大衛在雪天中去找「克里斯」。原來克里斯就是鎮長的女兒珍妮弗（依莎貝爾芬克飾演），她擔心爸爸和從事環保運動的媽媽伊莎貝離婚，也為鎮上取消的聖誕晚會難過。曼潔偷偷的錄下訪問過程，在猶豫中被席德搶走，送到老闆泰德處邀功。

　　就在鎮上電力中斷，鎮長關閉會場的時候，大衛從雜貨店買到了幾箱蠟燭，提供晚會照明。海崖鎮因此在歌聲與燭光中歡度了聖誕。不過，公寓中的老人是誰？酒店裡的畫家是誰？擁有羽毛鑰匙串的老人是誰？雜貨店的臨時

工人又是誰？電視台播報「克里斯」真相時，錄影帶竟然起火燒毀，保住了珍妮弗的真實身分。在電視台裡，讓那捲錄影帶燃燒起來的人是誰？而故事開端的那幾張油畫，又怎麼能夠在事情沒有發生以前，就被畫了出來？是神蹟？還是編劇者的故弄玄虛？不管是神蹟或妙想，我覺得，如果人與人之間不能相互取暖，感恩的心情又如何產生呢？

《扭轉奇蹟》改變人生

另一部《扭轉奇蹟》，也讓觀眾分享許多溫暖。故事發生在美國紐約。13年前的傑克坎貝爾（尼可拉斯凱吉飾演）堅持前往英國倫敦實習，與相戀已久的女朋友凱蒂（蒂亞莉歐妮飾演）分手。回美國之後，傑克在華爾街金融公司中竄紅，非常神氣。在一個聖誕節前夕，傑克走路下班，經過超商，為了化解衝突，用200元向搶匪買下一張假的樂透彩票。他回到家，呼呼睡去。

醒來時，發現自己躺在陌生的臥房中，旁邊睡著舊

時女友凱蒂，6歲大的女孩跳上床來，又聽見另個房間中有嬰兒的哭聲。他怕死了，跳上陌生的車子，開進紐約，去找尋自己的家。

然而，大廈管理員和鄰居皮太太，都不認識他。他只得回到早上出門的地方，被凱蒂數落了一頓。他向凱蒂說明：「你嫁的人並不是

圖片提供 / 聯成國際

我」，可是沒有人聽得懂。只有6歲的小女孩安妮知道他不是爸爸。真正的爸爸會不會給外星人抓走了？傑克向安妮承認他不是爸爸，但不會傷害他們，還得請安妮指導他為賈許泡牛奶、換尿布。傑克在書本夾頁中發現那張前往倫敦的機票，他懷疑自己沒有上飛機，因而接下了岳父輪胎公司的業務。

並送往同鄉聚會所。印度人以牛為聖牛，提供愛娃食物，還掛上花環，接受眾人膜拜。他們聽見魯卡斯父子救牛的義行，都很感動。他們相信「萬物都有生命，都值得被愛」。盧卡斯父子的「行善，可以拯救靈魂」，而「靈魂」是人類來到世間的行李，要維持光亮、輕巧與透明。

他們安排幾個上達總統的方法，都失敗了。魯卡斯忽然想到在鄉間認識的作家莎拉，打電話請她來幫忙。莎拉的哥哥尚賀雷是總統特別助理，專門幫忙總統出主意，他想出「拯救蘇格蘭牛，可以向英國示好」的理由，打算讓總統在媒體前正式簽署特赦令，還可以建立「愛護動物」的形象，有助選舉。

災難似乎過去了，他們暫時住在莎拉的房舍，許多好奇的民眾發現了愛娃，闖入院子裡來觀看。魯卡斯一點兒也不怯生，還去教導大家牛隻的知識。總統府的職員前來牽小牛時，只會用蠻力，愛娃掙脫拘絆，自己走向巴黎街頭，還搭乘捷運，嚇壞了車上所有的乘客。

好景不長，總統並沒有接納尚賀雷的主意，反而把他罵得臭頭。指令將小牛直接送回「原失竊處」，靜待「處

理」。因為「狂牛症」危及民眾的生命，誰敢開玩笑？隆鐵日父子只有黯然返家。

他們想看愛娃最後一眼，再度來到檢疫所，又驚動了警察局的探員，原來死亡牛隻的胃中充滿德卓杉劑，他們被懷疑是為了詐領補償金。真相大白後，罪魁禍首居然是獸醫，他幫牛隻接生時被踢碎了膝蓋骨，因此心懷報復，暗中在草料裡添加毒藥。根本沒有狂牛症，所有的牛隻都是健康的。然而，愛娃此時已被引入屠殺的通道中，牠能即時獲救嗎？

導演菲利普慕勒的創作手法

愛娃最後得救了嗎？那還用說，從此以後愛娃、魯卡斯、爸爸，還有莎拉，都過著幸福快樂的日子了。結局如何？真實與否？似乎比不上品嘗導演拍攝過程的滋味，來得重要。

導演菲利普慕勒說，有一次在電視新聞中，看見柯林頓下令饒了某隻火雞一命，免於讓牠成為感恩節的美食，

因此觸發他寫作的靈感。他藉著小男孩與牛的感情，來譜寫清新動人的故事。剛開始並沒有打算用蓋洛威牛，只是想找一條可愛又有個性的牛。後來在巴黎每年例行的牛展上，發現了可愛的蓋洛威牛。

對法國人而言，蓋洛威牛應該是陌生的，會引起觀賞的興趣。慕勒派人前往德國找了大約30隻長得相似的蓋洛威牛，交給馴獸師訓練。要先消除野性，套上繩套，培養與人近距離相處的默契，很不容易，最後慢慢淘汰到六、七隻。為什麼需要六、七隻之多？因為每隻牛的個性都不一樣！有些比較活潑、精力充沛，不停的動來動去；有些則天性溫和，動作較溫吞。馴獸師得依照這些不同的個性，安排他們在不同的場合上場。

故事中有些場景是影棚中搭建的，如愛娃坐電梯、搭捷運，百分百是假的。他們比照捷運站的電梯模樣搭了個假電梯，用食物誘引愛娃往前走過，電梯門一關，就讓觀眾以為真的坐進電梯往底層去了。從捷運站走上車廂，愛娃竟然用牠的牛舌對著女乘客舔起來，舔得滿臉都是口水。這些都是影棚戲，要是真的在現場演出，愛娃如有空間幽閉症，或

是懼高症，突然發作起來，那就災情慘重。被愛娃舔臉的乘客，其實是製作群中的美術設計師，她臉上塗滿了愛娃愛吃的美食香料，難怪愛娃不客氣的舔將起來。

法式幽默與人道關懷

有些影評家認為，這部影片說教的部分大過「人文關懷」；對於政治與官場的諷刺，只有點到為止。爸爸羅曼與作家莎拉的愛情戲，演得很公式化；魯卡斯寫信給媽媽，要求媽媽接納莎拉為爸爸新的妻子，也很造作。而為了小牛愛娃的生死，去衝撞總統府、檢疫所，也是魯莽的行為。

不過，換個童心觀點思考，是可以諒解的。魯卡斯的孤獨，喜好人群，渴盼爸爸能夠幸福快樂，照顧小牛愛娃，都是出自真心的表現。導演慕勒希望「在一個即將被遺忘的世界，加入一絲絲溫暖」，他做到了。

我個人比較欣賞法國人的幽默與狂想。這部片子，彷彿讓我看到了早年觀賞法國四傻的幽默搞笑片，把無厘頭的事件當真，努力去演；諒解孩子的癡心夢想，協助去完

成。尤其在現今多元文化的衝擊下，慕勒處理了中國飯店與印度聖牛信仰。每個人都有機會在中國的幸運餅乾裡，去得到人生的指示！每個人都應該在虔誠的宗教信念裡，得到「將心比心、萬物一體」的願想。為了表現印度豐富的色彩文化，慕勒也拿巴黎社區的牆壁塗鴉來並列，真有一番趣味。

至於電影中，對政客與官員的諷刺，適不適合孩童認知呢？慕勒說：「很多人在拍兒童電影或是適合全家觀賞的電影時，常常會覺得要用兒童的語言來說兒童的事情，其實是不對的。你必須把他們當成大人看待，因為很多事情他們早就知道，只是我們不知道他們知道。」從這個論點來看，兒童電影不必刻意避開大人的世界，孩子們也該學習長大以後，如何不重犯前人的錯誤，才是有意義的作品呀。

美麗與智慧

《盜走達文西》的優雅情調

　　集科學與藝術才華於一身的達文西，這幾年忽然熱門起來。先是海峽兩岸不約而同舉辦了達文西畫展；接著是2006年台北國際書展選擇以波蘭影片《盜走達文西》作為閉幕時的獻禮；緊跟著由湯姆漢克斯主演的《達文西密碼》上映，帶動了小說原作的熱賣；與達文西相關的傳記或美術書籍也搭上便車，暢銷熱賣，其中最有名的是美學家蔣勳寫的《破解達文西密碼》。

　　什麼是「達文西密碼」？原作描寫某教會偏激人士殺害博物館館長，試圖在達文西畫作中獲得耶穌娶妻生子的證據，是一部驚悚謀殺與偵探片。他想要告訴我們：「縱使耶穌是人，也不會因此離棄世人」，改編成電影，反而迷失在血腥殺戮與複雜的追緝中，不值得討論。但這個熱門的議題，竟引來人們對達文西的好奇。

達文西是誰？密碼如何破解？誰是蒙娜麗莎？她有沒有姊妹？每個問題，都牽動了讀者「打破沙鍋問到底」的樂趣。

神祕人物達文西

　　義大利人達文西生於1452年。他的父親塞爾皮耶羅是個律師，讓他接受良好的學校教育，舉凡樂器、歌唱、數學、繪畫，樣樣精通；她的母親可能是中東的女子卡特琳娜，更可能是家裡的傭人。是不是這樣的身分，讓達文西敏感而早熟？他很早就投入人文創作的行列，與神學漸行漸遠，積極探討「人」的意義。30歲時，他前往米蘭，替盧多維哥史佛薩公爵工作，並開設美術學院。這時期的畫作，以《抱銀貂的女子》、《維特魯威人》最有名。前者是公爵情婦加勒蘭妮的畫像；後者是根據古羅馬建築師維特魯威的理論，畫出來的人體比例圖，其中暗藏著時間、空間和人的祕密呢。

　　此外，他還完成了《岩間聖母》、壁畫《最後的晚

餐》，畫中暗藏了許多祕密，與教會的信仰有些摩擦。49
歲以後，他來往米蘭、羅馬、佛羅倫斯等地，畫了《蒙娜
麗莎的微笑》與《自畫像》。最後死在法國克盧城堡，享
年67歲。帶在身邊的《蒙娜麗莎》，便成為法國珍寶，是
羅浮宮的鎮館之寶。

蒙娜麗莎的祕密

　　蒙娜麗莎，到底有什麼祕密呢？蔣勳仔細端詳《蒙娜
麗莎》，看見「一個人的臉龐沒有邊緣線，是一層一層的
色彩」，驚嘆達文西分色塗布的魅力，沒有一張印刷品有
能力重現這樣多層次的色彩。又據說，《蒙娜麗莎》底部
的草稿，暗藏著達文西的自畫像。蒙娜麗莎的眼眸，與達
文西炯炯發亮的眼神，竟然可以二合一。

　　不過，再怎麼神奇，還比不過蒙娜麗莎的姊姊，那
位《抱銀貂的女子》中的加勒蘭妮，比《蒙娜麗莎》早
15年被畫出來。在她胸、頸之間，達文西用左手食指
按緊珍珠項鍊陰影的油彩，無意中留下了一枚完整的指

紋。科學家收集達文西留下來的眾多紋印，斷定他是個左撇子，更可能擁有中東裔的血緣。

而這張美麗的圖畫，通常不會出現在一般的達文西畫冊中，因為它被收藏在波蘭克拉科市札托里斯基博物館內。波蘭導

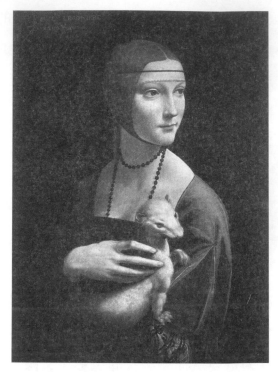

達文西畫作《抱銀貂的女子》　圖片來源 / 維基網站

演尤利斯馬休斯基突發異想，決定用這張畫和古城，拍一部「爆破古城，盜走名畫」的電影。據說，他的靈感來自1911年羅浮宮《蒙娜麗莎的微笑》曾經被義大利人盜取的新聞。

誰敢盜走達文西

　　偷名畫的事件並不新鮮，二次大戰德國人就不知道從戰場搬回多少名畫！2000年11月，土耳其的機場截獲了失蹤已久的畢卡索名畫《裸女》；同年12月，持槍強盜進入瑞典斯德哥爾摩國家博物館，搶走3張名畫，分別是荷蘭畫家林布蘭的《自畫像》，以及法國畫家雷諾瓦的《巴黎女郎》與《交談》，12天後5名共犯遭到逮捕。

　　至於虛構的電影，則有《天羅地網》，由曾經演過007的皮爾斯布洛斯南飾演雅賊，盜走法國印象派大師莫內的名畫；而性感的女明星蕾妮羅素飾演調查員，追蹤畫作，卻跌入了情網。神偷、美女、奇情和名畫，很能夠吸引觀眾的目光。

　　導演尤利斯馬休斯基遵循這個策略，不過他在《盜走達文西》中還加入了好警探、爆破員、賣畫掮客、買畫富商、聰明的爺爺，也呈現了現代防偽、防盜的保安措施。

　　故事從大盜舒瑪莫名其妙的被保外就醫，得到車子、公寓，原來是掮客安排他去偷盜《抱銀貂的女子》。他去

找以前的同夥尤利安幫忙，尤利安卻已任職警察，晚上還上法律學校呢。克拉科警察局聽聞風聲，獲悉舒瑪偷畫的企圖，但知道這幅畫要送去日本展出兩個月，也就放心了。沒想到，舒瑪利用這兩個月的空檔，策劃在名畫返城時，炸破古隧道，困住車輛，從容的從地下道盜走。

舒瑪要尤利安去找人臨摹畫作，以便掉包。而剛被美術學校開除的天才畫家瑪妲，雀屏中選。她得到爺爺的幫助，知道如何選取畫板，尋找畫框；既是假畫，自行製造假的驗證資料，不就更容易騙人？一切果然如願，運送車偽裝成救護車駛入城中，馬上掉進炸開的坑洞。煙霧散開後，警察找回了名畫，因為水溝蓋的直徑太小，無法運出。

就在大夥兒慶賀之餘，來自美國有錢的女士，同時也是達文西鑑賞家，馬上指出掛在牆上的《抱銀貂的女子》是假畫，因為銀貂的鬍鬚多了一根。然而她卻要買走這幅假畫，幫助博物館免除收藏假畫的尷尬。怪啦！她要買「假畫」？

到底真畫去了哪裡？博物館、舒瑪、爺爺各賣出了一

張，瑪姐手上也有一張，直接在電腦網路上做了交易。怎麼會賣出那麼多張假畫？怎麼做出來的？那張曾經被德國軍人踩了一個腳印的真畫，又如何躲過這次的踩躪，安然回到博物館？而負責運送名畫失職的日本代表，在切腹自殺之前，又如何有了戲劇性的轉折？就請讀者自行去看電影，好好玩味吧！

人間唯有美與智

　　這部電影有兩個名演員：羅伯維凱威茲飾演舒瑪，波利斯席克飾演尤利安，盜匪、警察，立場不同，卻能渾身解數，用自己的智能行事，同時也盡了朋友的道義。女主角瑪姐由卡蜜拉巴爾飾演，與畫像中的加勒蘭妮，簡直是同個模子印出來，稱作波蘭美女，恰當不過。美，原來也可以薪盡火傳。當她前來應徵時，導演尤利斯馬休斯基驚為天人，也因此幫助她走上演藝之路。而劇中聰明的爺爺，竟然是導演的爸爸揚瑪休斯基飾演，可以說是「內舉不避親」吧！

我沉迷在這部電影中的氛圍裡；美麗與智慧，對個人而言，是暫時的，無法長期保有；可是對人類而言，卻是永恆不滅的密碼，可以代代流傳下去。

光影的穿透

維梅爾的畫與情

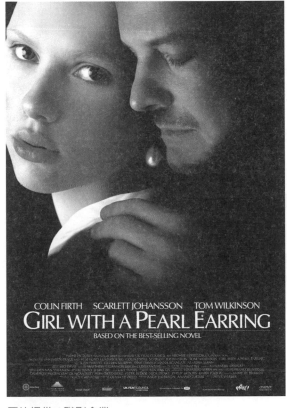

COLIN FIRTH　SCARLETT JOHANSSON　TOM WILKINSON
GIRL WITH A PEARL EARRING
BASED ON THE BEST-SELLING NOVEL

圖片提供 / 聯影企業

　　一位荷蘭畫家維梅爾在他34歲的時候，也就是1665年，為家裡的女僕畫了一幅油畫《戴珍珠耳環的少女》。那少女是誰？維梅爾為什麼要畫她呢？女僕可以戴上珍珠耳環嗎？那明亮的眼眸，又述說

著怎樣的故事？

這幅畫現在靜靜的掛在荷蘭海牙莫瑞泰斯皇家博物館的牆上，卻勾動了參觀者美國人崔西雪佛蘭的心弦，讓她在1999年寫下同題的一本書。透過雪佛蘭的筆觸，女僕有了名字，她帶著初生之犢的勇氣，闖進畫家的家庭，有了情思和心機，最後卻離開畫家；女僕生涯也是一場辛酸一場夢吧？

這本小說吸引廣大的讀者，短短幾年內，賣了400萬冊，有34國發行譯本，讀者們都想穿越歷史的長廊，來窺看17世紀荷蘭台夫特城藝術家家庭的故事。2003年，英國和盧森堡合作製片，央請奧莉菲亞希烈特撰寫劇本，由彼得韋伯執導，透過光影來重現維梅爾筆下少女的華彩。

誰帶來畫室的光亮

故事中的17歲少女葛麗特，因爸爸失明無法作畫，要她到維梅爾家幫傭，好賺取薪水來貼補家用。葛麗特內心不安，卻必須鎮靜。進入維梅爾畫室，她的第一個請求，

是讓她把窗戶擦亮，因為光線會影響用色的準度。維梅爾的岳母、妻子都傻住了。

維梅爾的岳母負責持家，為了討好畫作買主，她可以放棄一切原則，甚至偷取女兒珍貴的珍珠耳環，供葛麗特戴上，好讓維梅爾甘心作畫。而維梅爾妻子是善妒的人，黏膩著丈夫，不斷的生小孩，不斷的猜疑丈夫會愛上其他女人。失去父親關注的大女兒艾蜜莉，也有母親的情性，冷冷的監視著穿梭於畫室的葛麗特。

葛麗特對繪畫的好奇、領悟與吸收能力，讓維梅爾另眼相待。維梅爾教她透過暗箱來觀察光影，也讓她分辨天上雲彩的多重變化，更讓她認識紅蟲膠、阿拉伯樹膠、孔雀石、硃砂、亞麻籽油、骨灰、青金石，都是從自然物品中採擷來的顏色。葛麗特在畫室裡感到忐忑不安，主人與她蓋在同一張布篷下來使用覘孔，用大手抓住她的小手來研磨黑色的骨灰，要她獨自去買顏色、調色，都讓她有觸電般的感覺。她從來沒有近距離與「男人」獨處的經驗。而待在畫室不做家事的「寵幸」，也帶來不利的流言。

維梅爾對她有「意思」嗎？當艾蜜莉藏匿母親的梳子

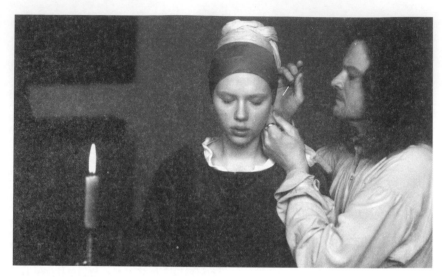

圖片提供 / 聯影企業

要誣賴葛麗特偷竊，維梅爾發狂的翻箱倒櫃，為她洗刷清白。可是當地方富豪馮萊文意圖染指葛麗特，維梅爾只維持幾秒鐘的盛怒，就轉而屈從「金主」，談妥條件。為金主畫一幅葛麗特的肖像，只是讓葛麗特身陷「陰謀」的前奏，連市場的商販們都聽聞這樁醜陋的交易。維梅爾庸弱無能，可想而知。

當維梅爾執意要葛麗特戴上珍珠耳環，才願意動手描繪。岳母只好趁著女兒不在家的時候偷來珍珠耳環。是誰

在葛麗特的耳朵穿洞？戴女主人的耳環象徵什麼？是誰把珍珠耳環掛在流血的耳朵上？當女主人聽從大女兒密告，要來檢查這張肖像畫的時候，維梅爾捍衛的是葛麗特，還是維持家計的交易品？

當圖畫繪成時，葛麗特的情慾也達到高點，她去找從事屠宰工作的男朋友，死心的投入懷抱。愛，如果攙有雜質，是個沒有結果的結果，葛麗特知道維梅爾的畫室，不是她可以久居的地方。

作家投射的現代女性意識

如果時光退回三、五十年前，撰寫女僕的故事會截然不同。作者可能會標榜畫家維梅爾天縱英才，在陋巷中巧遇慧黠的女孩，為了幫助她脫離貧困，留在身邊幫傭。然而，他的妻子嫉妒不容，聯合地方惡霸來謀奪女僕。畫家萬念俱灰，毀家離去。所有的讀者都跌入嘆惋的情緒中，同情畫家，疼惜女僕。然而，女僕若沒有慧眼的男主角提攜，終究是井邊的一株芳草，無人聞問。

崔西雪佛蘭具有「現代女性意識」，她以女僕「葛麗特」為敘述者，掌握了論述故事的主權。葛麗特不再是楚楚可憐，等待白馬王子的出現。當她把豬肉放在鼻子前面嗅聞，分辨好壞，要求更換新品時，精明幹練展現無疑。她進入畫家家中，被分配住在地窖裡，便點著燈欣然進入昏暗的地下，布置她小小的天地；當她奉命搬到閣樓居住，以便醒來就能清理畫室，依然是蜷縮著睡在一張單薄的床墊上，毫無喜色。當大女兒將髒手擦在洗淨的被單上，葛麗特毫不猶豫賞給她一個耳光。當梅維爾讓她分辨天上雲彩的色澤，豁然開朗的神采，也讓讀者分享了發覺大自然現象的喜悅。

　　她不可能沒有察覺與主人之間的感情正在滋長，她也不可能不知道社會階級不同，有許多凶險正等著她自投羅網。等到她看見了自己的肖像，脫口對維梅爾說：「你把我看透了。」那回眸的眼神，已經透露了她的想望。離開畫室，她急切去尋找市集裡的男友。在富豪、畫家、屠夫之間，她知道最終的幸福在哪裡。

　　崔西雪佛蘭什麼也沒有說，但讀者都知道。歷史記載

中，維梅爾因為外遇被抓過，活在「虧欠妻子」的氣氛中。畫這張畫時，他剛得到第6個孩子；距離他的死期還剩9年，而這9年中妻子又再為他生下另外5個孩子。婚姻是什麼？愛情是什麼？藝術又是什麼？雪佛蘭把問題都丟給了讀者。

導演重現了光影與油畫

　　導演彼得韋伯忠於雪佛蘭的原著，只有兩樁事不得不變。第一，小說中完全以葛麗特來主述，但是在電影中不能不表現畫家、妻子、富豪、屠夫男友的心思，偶爾會離開葛麗特的角度來交代劇情。第二，小說中，嬰兒小法蘭西的生日宴與新作發表會，是兩場重要的宴會，因為要營造高潮，把這兩場戲合為一場。為了真實呈現17世紀荷蘭貴族人家的夜宴，特別考據餐廳的布置，餐桌、餐具、燭台都精心安排，尤其是燭光的利用，使得宴會的場合金碧輝煌。韋伯還搭了真實的房舍，讓葛麗特透過廚房玻璃看見餐廳裡的輝煌，來表現出富人與窮人生活的兩個世界。

不過，最讓我佩服的是，韋伯為了展現油畫畫家的故事，在鏡頭的處理上，都考慮到畫面的光影、顏色，務期有油畫般的感覺；尤其是將人物、桌椅、器皿置入場景的搭配，都非常用心。如果喜歡繪畫的觀眾，可以透過這部電影學習油畫的構圖與上彩，一定有意想不到的收穫。

演員的扮演與詮釋

　　談到電影構成，男女主角的遴選是成功的關鍵。為了合乎劇情的需要，他們找來美國演員史嘉蕾嬌韓森，她12歲時得過「美國獨立精神獎」，19歲時在威尼斯電影節上也獲得最佳女演員獎。選擇她擔任女主角，是因為她「瘦削的臉龐和憂鬱的眼神，蘊涵著一股孤獨和反叛的魅力。」這種不服輸的堅韌力量，貫穿了整部電影。

　　男主角由英國的柯林弗斯扮演，他在妻子面前的諂媚，富豪前的卑躬屈膝，葛麗特前的自信自大，真演活了傳統父權下男性的多重嘴臉。至於為富不仁的馮萊文，則由老牌的英國演員湯姆威金森演出，老奸巨猾的神態，也

是典型的父權角色。

　　但願在平權思想的衝擊下，男性有溫柔的一面，也有情義相伴演出的機會。

傾聽《深海》的聲音

默觀深層的情愛世界

　　你曾經坐在海邊，聽海的聲音嗎？海浪平緩的時候，和風吹拂，感覺很舒服；如果掀起大浪，拍擊岩岸，激出白色的浪花，覺得很刺激；但如果是天色昏暗，遠海森森如銜枚急行的軍隊，近處浪濤則瘋狂的撲打堤岸，恐怕就有災禍降臨了。人生的境界，好像也是如此。陽光照拂，綠草鮮美，有幸福的感覺；如果是烈陽高掛，汗流涔涔，充其量要面對困苦與挑戰；但如果是陰雨酷寒、手足拮据，在生死邊緣掙扎，那麼就更容易懂得人生的悲涼。

　　文學閱讀，可以及早讓人體會人生；如果透過影視、卡通的觀賞，可以讓人親眼目擊、親耳聆聽、心領神會，也有一番滋味。名編劇兼插畫大師梅可藍多普拉多邀請音樂家納尼蓋西亞共同完成卡通動畫《深海》，獲得西班牙影藝學院歌雅獎最佳動畫影片。

這是一部結合悠揚的音樂和大海的意象所構成的作品，敘述著情人的邂逅、海洋的冒險、生命的流動。整部作品中，沒有半句對話，也沒有鮮明易理解的劇情。梅可藍多利用他獨樹一幟的手繪風格，配合著大提琴獨有的低沉韻味，散發濃厚而哀傷氣氛。他想帶著觀眾潛入《深海》，去感受人生的百味！

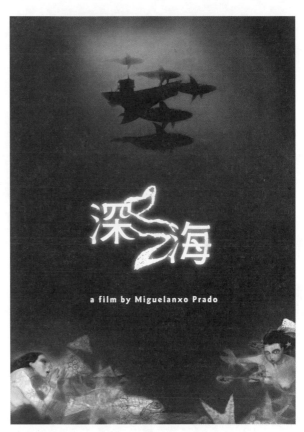

深海

a film by Miguelanxo Prado

圖片提供 / 弘恩文化

視覺與聽覺的宴饗

　　鏡頭前出現一幢洋房，矗立在大海之中。是海市蜃樓嗎？卻又不像。海中的白帶魚，蜿蜒游過，帶你進入深海。天色漸明，你從海中浮出，樓房如礁石，海鷗掠過天空。

　　鏡頭開始帶你去觀察這幢神奇的屋宇。潮水退去，沿

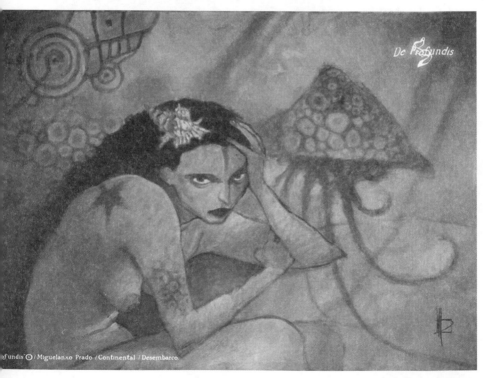

De Profundis

Profundis © / Miguelanxo Prado / Continental / Desembarco.

圖片提供 / 弘恩文化

著階梯，進入前庭，登上閣樓的書房，同時也是畫室。海螺、海星，以及兩幅湛藍與嫣紅為底色的美人魚圖畫，間插著碩大如幽浮的水母。船艦的設計草圖，鋪在桌上。順著樓梯而下，進入臥室。那把椅子，那張單人床，那窗，還有那陽台；似乎述說著梵谷住在歐維時的記憶。你從陽台眺望，整個人飄進了大海。轉向屋宇觀望，女人坐在前庭，面向大海，拉著中提琴。海水不知何時退去？碧草如茵。

　　碧草如茵？那只是幻覺。一艘小船經過，漁夫以燈為號，女人用琴音回報。當沉寂的暗夜來臨，等待黎明，5隻鯨豚巡弋其間。討海的漁民並列甲板垂釣。寒天裡，孩子呼出的熱氣竟被漁民揉成釣餌！投入海中，果然釣起大魚。豐收帶來漁民的喧天梵唱。一位擅畫的漁夫，畫著釣起的五彩海魚。

災禍即將發生

　　懸崖邊的燈塔亮了，探照燈旋轉著。盲眼的老人放起風箏。回到漁船上，一隻深海怪魚被釣上甲板，帶來了惡

兆。漁民悻悻然，將魚拋回海中。

來不及了，烏雲漸密，海水變色，閃電夾雜在鑼鼓聲中，船隻被巨浪吞沒，所有的漁民都葬身海中。樓中的女人此刻正閱讀畫家的素描簿子，似乎收到了噩耗，抱頭無語。圍著紅圍巾的孩子，沉入海底。畫家漁夫也是。然而他畫中的魚，似乎活了過來，簇擁著他。他睜開眼睛，看見鯨豚，也看見了人魚女人。人魚牽引著他，遊歷深海平原。

鏡頭回到屋子，貓獨守著月亮，女子已經入眠。畫家漁夫與人魚繼續旅行，他們坐下來觀賞演出，海星、水母、魟魚列隊而過，如閱兵。昆布如海中之林；碩大的章魚游過，並無敵意。人魚王出現了，執權杖，吹法螺，率領大海鰻遊行。誤擲權杖，傷害了海鰻王。接著是悔恨、哀悼，與喪禮的進行。

男人回家的意願

畫家漁夫獨自游進海底沉城，通過山穴，發現了船塚。在剎那間，他彷彿看見閣樓上的妻子，端詳著他的照

圖片提供 / 弘恩文化

片，滴下了眼淚。他決心告別人魚女子，要踏入歸程。

　　擋不住漁夫的意願，慍怒的人魚女子改變態度，她手上出現了紅色的海星，烙印在畫家的左頰；而畫家平時所繪的魚圖、魚拓簇擁過來，似乎是歡送的行列。漁船開動了，在海中，居然電源充沛，馬達聲響起。

　　而屋裡的女人，在天晴時節走到屋外樹下，仍然閱讀

著素描簿，看見了船、魚和水母。船隻漸行漸近，5隻鯨豚仍來送行。死去孩子的精魂，從殘破的船中升起，像片片棉絮飛出海面，變成了海鷗。

夜晚，閣樓點燈如塔。女人在畫室中拉著提琴，漁船如鯨。女人在樓台上觀望，漁船變成抹香鯨，從海中躍出。她的男人回來了嗎？

冒險與守候的兩端

喜歡閱讀的人，一定要找出故事的邏輯性，並試圖解說這則故事：在遙遠的地方，海中央有棟房子，裡面住了一位出眾的女子。房子西方有座高塔，門外有樓梯可以直入大海。東邊庭院的樹，會在春天裡開出美麗的花朵。每到夜晚時分，女子總會坐在門前，對著大海彈奏著低音大提琴，琴音裊裊，等待心愛的男人歸來。而她的男人，是位畫家漁夫，期盼能有屬於自己的船隻，可以開拓事業。

冒險的男人怎麼知道要面對不可預測的風險？深海的燈籠大魚、碩大的海鰻和冷酷的人魚王，都在征伐與吞噬

中進行。海釣，是漁民的生計，也是宿命。瞬息發生的海難，讓男人歸鄉無門。人魚女人的出現，是他的紅粉知己嗎？是他外遇的對象嗎？如果不是閣樓裡妻子的眼淚，他會想起家嗎？

那守候家中的女人，每天夜晚對海彈奏低音大提琴，臉上總有一種不易捕捉的憂愁，似是無盡的等待。她讀著男人留下來的畫作、素描簿、照片，看著從海上揀拾的海螺、海星，那是男人在外面奔波所留下來的傑作，不是還在旅途中嗎，怎麼就收進了閣樓珍藏？當她看見鯨豚巡弋、抹香鯨歸來，開懷的笑了。是他丈夫回來了嗎？回來的是圖騰化身，還是男人的精魂？丈夫有沒有背叛她？其實不重要了，如果他已經葬身魚腹。

但你也可以這樣想，回不回來都不重要，只要他們夫妻曾經愛過。

愛過的感覺真好

愛過的感覺真好，一種無盡的牽掛，一種說不出口的

圖片提供 / 弘恩文化

語言，反而更見深刻。在這部作品中，無法讓人分辨現實與夢境、過去及現在，因為所有冒險與守候的故事，有些已經發生了，有些仍在願想與醞釀的階段；也有些在未來的日子裡，必然會轟轟烈烈的上演。

冒險的人可以一意孤行，興匆匆的走向世界，成功或失敗，彷彿都只是收錄在辭典上的語詞罷了；而守候的人

牽腸掛肚，總要有更大的容量，去承擔無名的恐懼。然而在現今社會中，冒險的人未必是男人，守候的人也未必是女子。也就是說，男女易位，女孩子有冒險的權利，而男孩子也要學會忍耐擔待的美德了。

　　但無論如何，這部無言的卡通動畫中，讓人見識了人生諸多的可能，也讓孩子們提前學習負起「愛情」的責任。

附 錄
電 影 大 補 帖

【視野篇】

忠心、守紀與胡鬧：談狗的電影

《愛狗男人請來電》（Must Love Dogs, 2005）

導演：蓋瑞大衛高柏格Gary David Goldberg

演員：黛安蓮恩Diane Lane、約翰庫薩克John Cusack

《靈犬萊西》（Lassie Come Home, 1943）

導演：弗雷德‧M‧威爾科克斯Fred M. Wilcox

演員：伊莉莎白泰勒Elizabeth Taylor、耐吉爾布魯斯Nigel
Bruce、羅迪麥克道爾Roddy McDowall、唐納德克里斯普
Donald Crisp、戴姆梅惠蒂Dame May Whitty

《我家也有貝多芬》（Beethoven, 1992）

導演：布萊恩拉文Brain Levant

演員：查爾斯葛洛汀Charles Grodin、邦妮杭特Bonnie Hunt、迪恩瓊斯Dean Jones、尼克萊湯姆Nicholle Tom、克里斯多夫卡西爾Christopher Castile

《一○一真狗》（101 Dalmatians, 1996）

導演：史蒂芬哈瑞克Stephen Herek

演員：葛倫克羅絲Glenn Close、傑夫丹尼爾Jeff Daniels、裘莉李察森Joely Richardson、瓊安普洛萊特Joan Plowright

《神犬也瘋狂》（Air Bud, 1997）

導演：查理馬汀史密斯Charles Martin Smith

演員：凱文席格斯Kevin Zegers、邁可傑特Michael Jeter、溫蒂麥凱納Wendy Makken、比爾科布斯Bill Cobbs、艾瑞克克利斯馬斯Eric Christmas

迪士尼繼1997年《神犬也瘋狂》（Air Bud）之後，1998年推出《神犬也瘋狂2：金牌接球員》（Air Bud: Golden Receiver），2000年推出《神犬也瘋狂3：神犬家族》（Air Bud: World Pup），2002年推出《神犬也瘋狂4》（Air Bud: Seventh Inning Fetch）、《神犬也瘋狂5》（Air Bud Spikes Back），2006年推出《神犬也瘋狂6》（Air Buddies）。

《都是汪汪惹的禍》（Because of Winn-dixie, 2005）

導演：王穎

演員：傑夫丹尼爾Jeff Daniels、安娜索菲雅羅寶Annasophia
Robb、伊娃瑪麗賽恩特 Eva Marie Saint、西西莉泰森
Cicely Tyson

《再見了，可魯》（2004）

導演：崔洋一

演員：椎名桔平

《莎喲啦那，小黑》（Sayonara KURO, 2005）

導演：松岡錠司

主演：妻夫木聰、伊藤步、田邊誠一

自由、飛躍與大愛：《威鯨闖天關》系列

《威鯨闖天關》（Free Willy, 1993）

導演：賽門溫瑟Simon Wincer

演員：傑森詹姆斯瑞特Jason James Richter、蘿莉貝蒂Lori Petty、
詹恩亞金森Jayne Atkinson

《威鯨闖天關2》（Free Willy 2, 1995）

導演：德懷特利特爾（Dwight H. Little）

主演：傑森詹姆斯瑞特Jason James Richter、沃格斯特謝倫伯格
August Schellenberg、邁克爾麥德遜Michael Madsen、弗朗
西斯卡普拉Francis Capra

生命也可如此堅韌：奔馳《極地長征》的白雪世界

《極地長征》（Eight Below, 2006）
導演：法蘭克馬歇爾Frank Marshall
演員：保羅沃克Paul Walker、傑森畢格Jason Biggs

《南極物語》（Nankyoku Monogatari, 1983；在美國上映時以「Antarctica」為片名）
導演：藏原惟繕
演員：高倉健、渡瀨恒彥

堅強的跑出亮麗世界：欣賞飆馬電影的神采

《黑神駒前傳》（The Young Black Stallion, 2003）
導演：西蒙溫瑟Simon Wincer
主演：理查羅農斯Richard Romanus、碧雅娜塔米米Biana

Tamimi、派翠克伊萊亞斯Patrick Elias、傑拉爾魯道夫
Gérard Rudolf

《小馬王》（Spirit, 2002）

導演：凱利阿斯波利Kelly Asbury、羅娜庫克Lorna Cook

配音：麥特戴蒙Matt Damon、丹尼爾史度提Daniel Studi、詹姆斯
克姆威James Cromwell

《奔騰年代》（Seabiscui, 2003）

導演：蓋瑞羅斯Gary Ross

演員：托比麥奎爾Tobey Maguire、傑夫布里吉Jeff Bridges、克里
斯庫柏Chris Cooper

《輕聲細語》（The Horse Whisperer, 1998）

導演：勞勃瑞福Robert Redford

演員：勞勃瑞福、克莉絲汀史考特湯瑪斯Kristin Scott Thomas、
山姆尼爾Sam Neill、史考莉喬涵森Scarlet Johansson

童年的想望：「北歐童趣三部曲」的啟示

《童年萬歲》（Odd-Little-Man，2006，挪威）

導演：史坦恩雷肯格Stein Leikanger

演員：佛雷克狄勒西蒙森Fredrik Sternberg Ditlev-Simonsen、馬汀
　　　拉森艾蒂Martin Raaen Eidissen、佛雷克史坦嘉帕奇Fredrik
　　　Stengaard Paasche

《寶貝任務》（Someone Like Hoddr，2006，丹麥）

導演：亨利魯本剛茲Henrik Ruben Genz
演員：費德烈克里斯汀約翰森 Frederik Christian Johansen、拉斯
　　　布格曼Lars Brygmann

《仔仔的願望》（Tsatsiki-Mum and the Policeman，2006，瑞典）

導演：艾拉藍哈根Ella Lemhagen
演員：亞歷山大拉帕波特Alexandra Rapaport、喬治納卡斯George
　　　Nakas、伊莎恩史壯Isa Engstrom

【幻奇篇】 ．．．．．．．．．．．．．．．．．．．．

回到過去：李潼《少年噶瑪蘭》的呼喚

《少年噶瑪蘭》（1999）

導演：康進和

真誠、勇敢與信念：穿越《納尼亞傳奇》的時光長廊

《納尼亞傳奇：獅子、女巫、魔衣櫥》（The Chronicales of Narnia: The Lion, the Witch and the Wardrobe, 2005）

導演：安德魯亞當森Andrew Adamson

演員：喬芝韓莉Georgie Henley、威廉莫斯利William Moseley、斯坎達凱尼斯Skandar Keynes、安娜波普維爾Anna Popplewell

《納尼亞傳奇：賈思潘王子》（The Chronicales of Narnia: Prince Caspian, 2008）

導演：安德魯亞當森

演員：連恩尼遜Liam Neeson、班巴恩斯Ben Barnes、瓦威克戴維斯Warwick Davis、威廉莫斯利、安娜波普維爾

《納尼亞傳奇：黎明行者號》（The Chronicales of Narnia: The Voyage of the Dawn Treader, 2010）

導演：麥可艾普特Michael Apted

演員：威廉莫斯利、安娜波普維爾、班巴恩斯、瓦威克戴維斯、喬芝韓莉、蒂妲史雲頓Tilda Swinton

遊戲、學習與成長：《魔戒》三部曲的啟示

《魔戒首部曲：魔戒現身》（The Lord of the Rings: The Fellowship of the Ring, 2001）

《魔戒二部曲：雙城奇謀》（The Lord of the Rings: The Two Towers, 2002）

《魔戒三部曲：王者再臨》（The Lord of the Rings: The Return of the King, 2003）

導演：彼得傑克森 Peter Jackson

演員：伊萊亞伍德Elijah Wood、西恩奧斯丁Sean Astin、伊恩麥克連Ian McKellen、麗芙泰勒Liv Tyler

遊走在真假與善惡間：《星際大戰》的想像時空

《星際大戰四部曲：曙光乍現》（Star Wars Episode IV: A New Hope, 1977）

《星際大戰五部曲：帝國大反擊》（Star Wars Episode V: Empire Strikes Back, 1980）

《星際大戰六部曲：絕地大反攻》（Star Wars Episode VI: The Return of the Jedi, 1983）

導演：喬治盧卡斯George Lucas

演員：哈里遜福特Harrison Ford、凱莉費雪Carrie Fisher、馬克漢
　　　米爾Mark Hamill

《星際大戰首部曲：威脅潛伏》（Star Wars Episode I: The Phantom Menace, 1999）

演員：山繆傑克森Samuel L. Jackson、連恩尼遜Liam Neeson、伊
　　　旺麥奎格Ewan McGregor、娜塔莉波曼Natalie Portman、傑
　　　克洛伊德Jake Lloyd

《星際大戰二部曲：複製人全面進攻》（Star Wars Episode II: Attack of the Clones, 2002）

《星際大戰三部曲：西斯大帝的復仇》（Star Wars

Episode III: Revenge of the Sith, 2005)

演員：海登克利斯唐森Hayden Christensen、娜坦莉波曼、伊旺麥
　　　奎格、山繆傑克森

暗藏玄機的旅程：《黃金羅盤》的傳奇與預言

《黃金羅盤》（The Golden Compass, 2007）

導演：克里斯韋茨 Chris Weitz

演員：達可塔布李察絲Dakota Blue Richards、妮可基嫚Nicole
　　　Kidman、丹尼爾克雷格Daniel Craig、伊娃格林Eva
　　　Green、薩姆艾略特Sam Elliott

【情感篇】••••••••••••••••••••

愛化解了世間的殘酷：《尋找夢奇地》的神奇酵素

《尋找夢奇地》（Bridge to Terabithia, 2007）

導演：蓋博卡舒柏Gabor Csupo

演員：喬許哈卻森Josh Hutcherson、安娜蘇菲亞羅伯Anna Sophia
　　　Robb、柔伊黛絲錢妮Zooey Deschanel

真愛，永不止息：《尋找新樂園》的創作由來

《尋找新樂園》（Finding Neverland, 2004）

導演：馬克佛斯特（Marc Forster）

演員：凱特溫絲蕾Kate Winslet、強尼戴普Johnny Depp、蕾哈蜜
　　　雪兒Radha Mitchell、達斯汀霍夫曼Dustin Hoffman、茱莉
　　　克麗絲汀Julie Christie

《小飛俠彼得潘》（Peter Pan, 2003）

導演：P.J 霍根P.J. Hogan

演員：傑森艾塞克Jason Isaacs、傑瑞米桑普特Jeremy Sumpter、李

安瑞德葛夫Lynn Redgrave、奧莉薇威廉Olivia Williams、
露迪芬莎妮Ludivine Sagnier

湯姆漢克斯詮釋的成長滋味：《飛進未來》的時空穿越

《飛進未來》（Big, 1988）

導演：潘妮馬歇爾Penny Marshall

主演：湯姆漢克斯Tom Hanks、伊莉莎白柏金Elizabeth Perkins、
蘇珊羅伯特洛吉亞Susan Robert Loggia

《美人魚》（Splash, 1984）

導演：羅恩霍華德Ron Howard

主演：湯姆漢克斯、黛瑞漢納Daryl Hannah、尤金列維Eugene
Levy

《阿甘正傳》（Forrest Gump, 1994）

導演：羅勃辛密克斯Robert Zemeckis

演員：湯姆漢克斯、羅賓萊特潘Robin Wright Penn、蓋瑞辛尼斯
Gary Sinise

金童玉女的愛情習題：湯姆漢克斯與梅格萊恩三部戲

《跳火山的人》（Joe Versus the Volcano, 1990）

導演：約翰派屈克商利John Patrick Shanley

演員：湯姆漢克斯Tom Hanks、羅勃史戴克Robert Stack、梅格萊恩Meg Ryan、洛伊布里吉Lloyd Bridges

《西雅圖夜未眠》（Sleepless in Seattle, 1993）

導演：諾拉艾芙倫Nora Ephron

演員：湯姆漢克斯、梅格萊恩、比爾普曼Bill Pullman

《電子情書》（You've Got Mail, 1999）

導演：諾拉艾芙倫 Nora Ephron

演員：湯姆漢克斯、梅格萊恩、派克波西 Parker Posey

選擇，在時間的漩渦中：《浩劫重生》與《航站情緣》

《浩劫重生》（Cast Away, 2000）

導演：羅伯特澤尼吉斯 Robert Zemeckis

演員：湯姆漢克斯Tom Hanks、海倫杭特Helen Hunt

《航站情緣》（The Terminal, 2004）

導演：史蒂芬史匹柏Steven Spielberg

演員：湯姆漢克斯、凱薩琳麗塔瓊斯Catherine Zeta-Jones、契麥
　　　克布萊德Chi McBride、史丹利圖奇Stanley Tucc、迪耶哥
　　　路那Diego Luna

【實踐篇】••••••••••••••••••••••

誠實面對才是上策：哈佛大學的《乞丐博士》

《乞丐博士》（With Hono, 1994）

導演：阿萊克凱西西恩Alek Keshishian

演員：喬派西Joe Pesci、布蘭登費雪Brendan Fraser、喬許漢米頓
Josh Hamilton、茉拉凱莉Moira Kelly、派崔克丹契Patrick
Dempsey

人生做不完的功課：啟發心靈的校園電影

《春風化雨》（Dead Poets Society, 1989）

導演：彼得威爾Peter Weir

演員：羅賓威廉斯Robin Williams、安森漢威克Ethan Hawke、勞
勃森雷諾德Robert Sean Leonard

《心靈捕手》（Good Will Hunting, 1997）

導演：葛斯范桑 Gus Van Sant

演員：羅賓威廉斯Robin Williams、麥特戴蒙Matt Damo、班艾佛
列克Ben Affleck、蜜妮卓芙Minnie Driver

走出夢境的想望：兩部勵志的運動電影

《追夢高手》（Hard Ball, 2001）

導演：布萊恩羅賓斯Brian Robbins

主演：基努李維Keanu Reeves、戴安蓮恩Diane Lane

《夢幻成真》（Field of Dreams, 1989）

導演：菲爾艾登羅賓森Phil Alden Robinson

演員：凱文科斯納Kevin Costner、艾美麥蒂根Amy Madigan、雷
李歐塔Ray Liotta

不同面向的成功定義：重拾棒球夢的現實課題

《心靈投手》（The Rookie, 2002）

導演：約翰李漢考克 John Lee Hancock

主演：丹尼斯奎德Dennis Quaid、瑞秋葛瑞菲斯Rachel Griffiths

《安打先生》（Bernie Mac Mr. 3000, 2004）

導演：查理斯史東Charles Stone

演員：貝尼麥克Bernie Mac、安琪拉貝瑟Angela Bassett、麥可瑞
斯波利Michael Rispoli、布萊恩懷特 Brian J. White

小白球的魔力：高爾夫球的勵志故事

《重返榮耀》（The Legend of Bagger Vance, 2000）

導演：勞伯瑞福 Robert Redford

演員：威爾史密斯Will Smith、莎莉賽隆Charlize Theron、麥特戴
蒙Matt Damon、傑克萊蒙Jack Lemmon

《高球大滿貫》（Bobby Jones: Stroke of Genius, 2004）

導演：魯迪漢林頓Rowdy Herrington

演員：吉姆卡維佐James Caviezel、克萊兒馥蘭妮Claire Forlani、
傑里米諾瑟姆Jeremy Northam

在光影中尋找真相：《火線勇氣》的構成

《火線勇氣》（Courage Under, 1996）

導演：艾德華茲維克Edward Zwick

演員：丹佐華盛頓Denzel Washington、梅格萊恩Meg Ryan、路戴
蒙菲利普Lou Diamond Phillips、麥特戴蒙Matt Damon

【美覺篇】●●●●●●●●●●●●●●●●●●

善良，使一切都美：《神隱少女》的堅持與努力

《神隱少女》（Spirited Away, 2001）

導演：宮崎駿 Hayao Miyazaki

神蹟、妙想、人性溫暖：聖誕鈴聲中的沉思

《扭轉奇蹟》（The Family Man, 2000）

導演：布萊特雷特納Brett Ratner

主演：尼可拉斯凱吉Nicolas Cage、蒂亞莉歐妮Tea Leoni

《當哈利碰上莎莉》（When Harry Met Sally, 1989）

導演：羅布賴納Rob Reiner

主演：比利克里斯托Billy Crystal 梅格萊恩Meg Ryan、嘉莉費雪
　　　Carrie Fisher、布魯諾科比Bruno Kirby

《回到過去》（Scrooged, 1988）

導演：李察唐納Richard Donner

演員：比爾墨瑞Bill Murray、凱倫艾蓮Karen Allen

當法式幽默碰見生命關懷：欣賞《我的小牛與總統》

《我的小牛與總統》（La Vache et le President, 2005）

導演：菲利普慕勒Philippe Muyl

演員：梅帝歐特斯柏Mehdi Ortelsberg、弗羅倫斯派梅爾Florence Pernel、伯納德Bernard Yerlès

美麗與智慧：《盜走達文西》的優雅情調

《盜走達文西》（Vinci, 2006）

導演：尤利斯馬休斯基Juliusz Machulski

演員：羅伯維凱威茲Robert Wieckiewicz、波利斯席克Borys Szyc、卡蜜拉巴爾Kamila Baar、揚馬休斯基Jan Machulski

光影的穿透：維梅爾的畫與情

《戴珍珠耳環的少女》（Girl with a Pearl Earring, 2006）

導演：彼得韋伯Peter Webber

演員：史嘉蕾嬌韓森Scarlett Johansson、柯林弗斯Colin Firth

傾聽《深海》的聲音：默觀深層的情愛世界

《深海》（From the Sea, 2007）

導演：梅可藍多普拉多Mkiguelanxo Prado

國家圖書館出版品預行編目資料

閱讀人生：文學與電影的對話. II ／許建崑作. –
　初版 . --臺北市：幼獅，2011.01
　　面；　公分. --（多寶槅；163）
　　ISBN 978-957-574-812-8 （平裝）

　1. 影評

987.013　　　　　　　　　　　　　　99026015

多寶槅163

閱讀人生──文學與電影的對話 II

作　　者=許建崑

繪　　者=黃郁軒

出 版 者=幼獅文化事業股份有限公司

發 行 人=李鍾桂

總 經 理=王華金

總 編 輯=劉淑華

主　　編=林泊瑜

編　　輯=朱燕翔

美術編輯=張靖梅

總 公 司=10045 台北市重慶南路 1 段 66-1 號 3 樓

電　　話=(02)2311-2832

傳　　真=(02)2311-5368

郵政劃撥=00033368

門市

●松江展示中心：(10422) 台北市松江路 219 號

　電話：(02)2502-5858 轉 734　傳真：(02)2503-6601

印　　刷=崇寶彩藝印刷股份有限公司　　幼獅樂讀網

定　　價=250 元　　　　　　　　　　http://www.youth.com.tw

港　　幣=83 元　　　　　　　　　　e-mail：customer@youth.com.tw

初　　版=2011.01

二　　刷=2015.08

書　　號=954209

幼獅文化公司 ／讀者服務卡／

感謝您購買幼獅公司出版的好書！

為提升服務品質與出版更優質的圖書，敬請撥冗填寫後（免貼郵票）擲寄本公司，或傳真（傳真電話02-23115368），我們將參考您的意見、分享您的觀點，出版更多的好書。並不定期提供您相關書訊、活動、特惠專案等。謝謝！

基本資料

姓名：..先生／小姐

婚姻狀況：□已婚 □未婚　職業：□學生 □公教 □上班族 □家管 □其他

出生：民國.....................年.....................月.....................日

電話：（公）......................（宅）......................（手機）......................

e-mail：..

聯絡地址：..

1.您所購買的書名：**閱讀人生**——文學與電影的對話 II

2.您通常以何種方式購書?：□1.書店買書　□2.網路購書　□3.傳真訂購　□4.郵局劃撥
　　（可複選）　　□5.幼獅門市　□6.團體訂購　□7.其他

3.您是否曾買過幼獅其他出版品：□是，□1.圖書 □2.幼獅文藝 □3.幼獅少年
　　　　　　　　　　　　　　　□否

4.您從何處得知本書訊息：□1.師長介紹　□2.朋友介紹　□3.幼獅少年雜誌
　　（可複選）　　□4.幼獅文藝雜誌 □5.報章雜誌書評介紹.....................報
　　　　　　　　　□6.DM傳單、海報 □7.書店 □8.廣播(　　　　　　　)
　　　　　　　　　□9.電子報、edm □10.其他.....................

5.您喜歡本書的原因：□1.作者 □2.書名 □3.內容 □4.封面設計 □5.其他

6.您不喜歡本書的原因：□1.作者 □2.書名 □3.內容 □4.封面設計 □5.其他

7.您希望得知的出版訊息：□1.青少年讀物 □2.兒童讀物 □3.親子叢書
　　　　　　　　　　　□4.教師充電系列 □5.其他

8.您覺得本書的價格：□1.偏高 □2.合理 □3.偏低

9.讀完本書後您覺得：□1.很有收穫 □2.有收穫 □3.收穫不多 □4.沒收穫

10.敬請推薦親友，共同加入我們的閱讀計畫，我們將適時寄送相關書訊，以豐富書香與心
　　靈的空間：

(1)姓名......................e-mail......................電話......................

(2)姓名......................e-mail......................電話......................

(3)姓名......................e-mail......................電話......................

11.您對本書或本公司的建議：

10045　台北市重慶南路一段66-1號3樓

幼獅文化事業股份有限公司

..

請沿虛線對折寄回

客服專線：02-23112832分機208　傳真：02-23115368

e-mail：customer@youth.com.tw

幼獅樂讀網http：//www.youth.com.tw